台灣山林行旅

圖記林業試驗所研究中心植物園書畫集

侯吉諒／書畫

王國財／造紙

目次

林業試驗所及各研究中心分布圖 ………6

台灣山林行旅創作緣起 文／侯吉諒 ………8

呼喚 文／龔則韞 ………16

詩品

台灣山林圖記 文／侯吉諒 ………18

畫品

福山研究中心

何者是山何者霧—福山清晨 ………24

墨色金沙寫靜波—福山水生植物池 ………26

冷金羅紋沉波漣—福山水生植物池 ………28

萬竹青矗皆清涼—福山竹林 ………30

山溪寫意寄逍遙—福山小亭 ………32

山亭寫意寄逍遙—福山小亭 ………34

山溪水色兩相歡—福山林溪 ………36

水塘深碧翠流光—福山水生植物池 ………38

秋陽水池頻探看—福山水生植物池 ………40

群樹依稀罩晨霧—福山清晨 ………42

天光迴照山樹新—福山夜色 ………44

小亭長坐山色暮—福山夜色 ………46

遠山晴樹浴金波—福山清晨 ………48

閒寫溪林得靜意—福山林溪 ………50

夏山暮色小屋明—福山夜色 ………52

中埔研究中心

筆寫林園防風意—四湖防風林園 ………54

四湖海邊防風林—四湖海邊 ………56

四湖海邊防風林—四湖防風林園 ………58

濱海靜園朔風狂—四湖防風林園 ………60

參差綠葉作波堤—四湖防風林園 62

林場風清—嘉義樹木園 64

老榕虯結似群龍—嘉義埤仔頭植物園榕樹 66

植物新園步道淨—嘉義埤仔頭植物園 68

蓮華池研究中心

風吹巨竹意蕭蕭—蓮華池巨竹林 70

蓮華池山路車行—蓮華池戲寫 72

........... 74

太麻里研究中心

午霧輕籠寫銀宣—太麻里 76

潑墨寫林外風濤—太麻里牛樟林·之一 78

濃葉破墨鐵幹枝—太麻里牛樟林·之二 80

散鋒皴法寫秋山—太麻里山道 82

秋芒山道穿林行—太麻里山道 84

山林蒼莽連海天—太麻里俯瞰 86

........... 88

六龜研究中心

揮毫縱筆羅漢山—六龜十八羅漢山 90

潑染青綠寫山靈—扇平林景 92

山屋夜色無人聲—扇平山夜 94

山林飛瀑但聞名—扇平瀑布 96

十八羅漢山色看—六龜十八羅漢山 98

集水池邊坐小亭—扇平集水區 100

漫談詩書話將來—扇平林屋飲茶 102

詩畫五木齋—扇平五木齋 104

攜手漫行山道中—扇平林道 106

........... 108

恆春研究中心110

珊瑚谷中垂榕奇——墾丁垂榕谷112

觀海樓上望海角——墾丁觀海樓眺望114

雲濤如浪金光中——墾丁海邊116

福木隧道綠遮霄——墾丁林道118

台北植物園120

秋雨落葉灑面涼——台北植物園122

看荷貪坐暗香濃——台北植物園124

硬黃紙寫新荷花——台北植物園126

硬黃紙寫新荷花——台北植物園128

紙品

金石印賞箋製作記　文／王國財130

詠王國財紙品二十五首　文／侯吉諒140

紙品二十五種142

硬黃紙143

金銀羅紋144

金銀宣145

磁青紙146

蟬衣箋147

金花五色紙148

流沙箋（之一）149

仿宋羅紋150

楮皮紙151

如意雲粉箋152

雁皮宣153

桑斑雁皮154

三椏紙155

金沙塵紙156

紫箋 ... 157

流沙箋（之二） ... 158

冷金宣 ... 159

銀宣 ... 160

絹澤紙 ... 161

冷金羅紋 ... 162

絲絮紙 ... 163

木棉宣 ... 164

灑金箋 ... 165

五色雲龍紙 .. 166

梅花玉版箋 .. 167

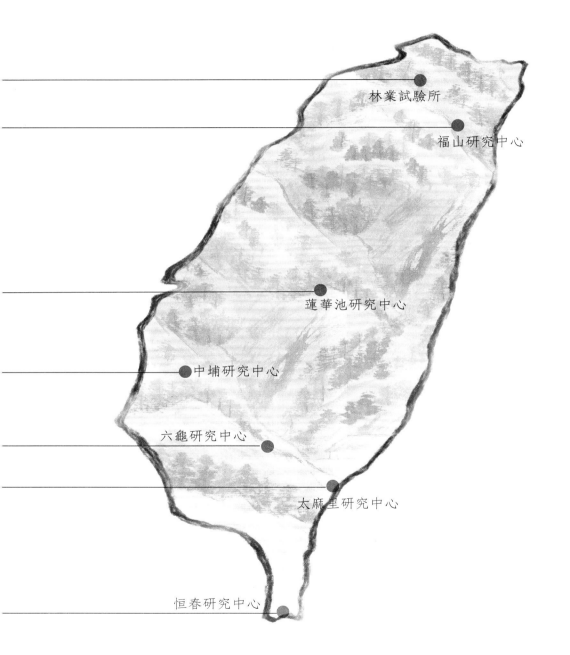

林業試驗所

福山研究中心

蓮華池研究中心

中埔研究中心

六龜研究中心

太麻里研究中心

恒春研究中心

林業試驗所及各研究中心分布圖

林業試驗所
台北市南海路53號
電話:02-23039978

福山研究中心
宜蘭郵政第132號信箱
電話:039-228900 傳真:039-228904

蓮華池研究中心
南投縣魚池鄉郵局五號信箱
電話:049-895535,897572 傳真:049-898627

中埔研究中心
嘉義縣中埔鄉汸水村試驗場15號
電話:05-2531018 傳真:05-2534243

六龜研究中心
高雄縣六龜鄉中興村198號
電話:07-6891028,6892333 傳真:07-6891008

太麻里研究中心
台東縣太麻里鄉大王村橋頭6號
電話:089-781302 傳真:089-782900

恒春研究中心
屏東縣恆春鎮墾丁里公園路203號
電話:08-8861812,8861157 傳真:08-8861707

台灣山林行旅 創作緣起

侯吉諒

和王國財兄提議「台灣山林行旅」這個計畫的時候，並沒有特別意識到這是一個高度困難的挑戰。只是這些年來總覺得，國內外去了許多地方，該畫、可畫、可畫的，似乎都嘗試了，就是還沒完全以台灣為主題的展覽。台灣人用台灣紙畫台灣畫，於是成為一個渴望完成的夢想。

山水皴法與視覺經驗

要用傳統的繪畫技巧表現台灣山水，並不簡單，傳統山水皴法這一套繪畫「程式」有其強大的功能，也有難以突破的限制，尤其元朝以後以文人畫為正統的山水畫，甚至有相當致命的缺點，至少，當繪畫漸漸離開現實的視覺經驗，要在筆墨點染中還原山水的面貌，恐怕不是那麼容易。

古人總結學畫的方法，是「師古人、師造化」，這原是不可變易的真理，然而數百年以來，傳統水墨把師古人排在師造化前面，清代《芥子園畫譜》把山、水、樹、石、屋、橋、人物、花卉分門別類，一一用固定的畫法對應，於是繪畫成為一種程式語言的組合，而不再是畫家面對自然景物、感應詩詞音樂時，有所感動的創造。

為了「台灣山林行旅」，我和林業試驗所的王國財兄、王益真博士、謝瑞忠博士，從宜蘭的福山植物園開始，一一踏訪林試所的各個研究中心及工作站，這些研究中心及工作站分散台灣各地，各有其特殊功能，研究方向不一，山林位置互異，去的時候季節不同，景觀和林相便有極大的變化，如何把台灣特有的、但又可能是平常看慣的景物用繪畫語言表現，坦白說，至少對我而言，是一個相當艱鉅的挑戰。

國財兄應該也是有感於這個任務的困難，所以在去了福山研究中心之後，便多次提醒我，「不妨寫點詩，把各個地方的特色記錄一下」，他的言外之意其實是，萬一畫不出來，至少有文字記錄，多少可以交代。

繪畫的寫意和實景的寫生

沒有想到的是，繪畫的過程出奇順利，原來想像中的困難並未出現，每去一個地方，很自然就看到許多可以入畫的題材，無論遠觀近看，無論山中海邊，每個地方總是有一定的經驗可以畫畫，而且都非常獨特。倒是如何畫出各地的特色，使繪畫的寫意和真實景物的寫實巧妙連結，則是最大的挑戰。畢竟在山水畫當中，真實景物的描繪不能只是風景的寫生而已，還要有身歷其境時的感受，進而在筆墨色彩的運用上，都有其特定的意義，台灣山林與大陸地理條件不同，自然在畫法上也要有所突破，尤其是，這些工作站的特色就是樹，如何在畫面中光是畫樹但仍然使之具備一眼可辨的獨特性，應該比較困難。

但這個困難比想像的容易解決，仔細推究，應該歸功於各研究中心充分發揮了它們各有的特色。例如，中埔研究中心四湖防風林園和太麻里研究中心的山林景象就截然不同。防風林園就在雲林海濱，林園的圍牆竟然就是海岸的防坡堤，園中的植物當然有比較熟悉的木麻黃等常見防風林種，但中埔研究中心主任何坤益博士用心經營規畫，園內的防風樹種高達四百多種，在安靜的園中聽他解釋各種樹木的特色，看狂野的海風在園中樹梢吹拂，形成動靜的強烈對比，很容易「得畫一張」，等到再爬上堤岸，看寬闊的大海之邊，竟然長出了這樣一片綠意盎然的林園，若非親身經歷，實在難以想像，在繪畫上，多點視焦的筆法，剛好用來表現相機也難以捕捉的場景。難的，還是必須依靠畫面，卻又要超越畫面的感覺或境界。在太麻里山上，由於管理人員刻意保持山道的原始，避免太多遊客上山破壞生態，所以山上許多林道幾乎為叢生的芒草、香蕉或其他植物所淹沒，坐在顛躓的吉普車上穿行過植物淹沒的山道，是非常印象式的視覺經驗，我嘗試用身在芒草叢中的視角，去描繪「穿行」的動感，試圖在大膽的筆墨和細心的渲染中，還原當時的感受，這樣的繪畫，勢必要傳達置身自然景物時的感覺。既然林試所的各研究所中心，如在都會中的嘉義、台北植物園，在深山的福山植物園、扇平工作站，海邊的四湖和墾丁，都各有面貌，台灣山林既然如此可觀，自然也就不必擔心太過單調了。

繪畫技巧、紙張材質、作品風格

兩年前和國財兄準備「紙品與畫品」展覽時，對繪畫和紙材之間的關係，曾有深入而廣泛的探討，因而微妙了解繪畫技巧、紙張材質、作品風格三者之間密不可分的關係，於是紙張材料是楮、雁皮、桑、麻、三椏，生熟程度，以及國財兄在自然纖維中添加各種的金銀粉、絹雲母等等，都成為我動手畫畫之前，首先考慮的條件，因為想要

畫出什麼視覺效果的作品，就得使用可以對應的紙張。由於國財兄紙張特有的條件，在這次的作品中，我嘗試表現傳統繪畫比較難以表達的題材，如山林夜色、強烈陽光直射眼睛的林相、色相微妙變化的海天等等。在某些作品中，更出現紙張材質就是畫面的效果，而這樣的經驗，又回過頭來影響我的繪畫技巧與觀念，因而即使只是使用傳統的筆墨和渲染方式，對我而言，似乎已經有了不同的境界。

這樣的創作經驗，是上天的恩賜，任何一件作品的產生，幾乎都是一次的狂喜。然而，這畢竟是一次有目標的創作，至少，得做到各個研究中心都有作品表現的任務，因而國財兄數度要我寫詩記遊，就是因為他的這個提醒，意外促成我文學創作的新形式，也促成我自己長久以來在題畫詩上比較完整的表現。

時間是去年十二月，臘八前三日，這個日期之所以那麼清楚，是因為台灣去年的多天非常暖和，到了往年酷冷的時分，氣溫一直都還像是秋天，整整數個月的時間，我每天完全沈浸在繪畫創作的高峰中，完全沒有停歇，即使休息時，眼中所見、心中所想，無一不是福山、四湖、嘉義植物園、蓮華池的景物和筆墨之間的變化，時間幾乎不夠用，繪畫的方法、技巧、概念不斷有新的感覺出來，國財兄特製的紙張在數年的熟悉之後，神奇的一一再出現新的表現效果和新的意義；然而，在這樣的創作熱情中，我心中還是有一股隱隱的憂慮，因為一直沒有文字的感應。

詩畫合一的新起點

臘八前三日，第一道寒流來襲，氣溫筆直下降，我看著滿室的畫作，想起與國財兄到六龜扇平時，在木屋前面的喝茶的情景，還深深記得那個完全安靜無人的下午，石桌上的茶煙緩緩飄飛，我們從詩詞、書法、繪畫談到紙張的材料和運用，忽然，一個句子就自然浮現在我眼前：「雨霧輕隨茶煙起，漫談詩書話將來」，於是，所有去過的地方，經過繪畫語言重新詮釋的景色，都很快化為文字的描述。在三天之內，我總共寫了二十二首題畫詩。

由於預期用來題畫，所以這些詩都是七言絕句，因為題畫有一定的空間，字數不能太多，五言絕句又太精練，很難掌握情景交融的效果，因此以七言絕句為佳，二十二首，不能算少，怪的是，還有許多感覺不斷湧現，那是我幾年來用國財兄紙張的許多感覺，第一次寫了六首，他是理所當然的第一位讀者，沒有想到，他的回覆竟然是「我正在想，要問問有沒有人可以幫我的紙寫古詩」，朋友之間的創作可以達到如此神妙的共鳴，實在令人意外。總之，那一段時間文思一發不可收拾，光寫紙品就有二十六首。

有了題畫詩以後，我的繪畫又再一變，之前畫畫，是先有畫面，後來的許多創作，

都是有了境界，再有畫面，古人常常強調詩畫合一的美妙境界，其實在現代已經很難做到，我至少是把詩和畫兩種藝術語言都放在一起了。

翻開美術史，可以發現中西方繪畫的演進都是從寫實到寫意，而後到抽象，再回歸寫實，最後以寫意——寫出心中之意，為繪畫演進的終點。而一個畫家的成長變化，似乎也和這個歷史規律一樣，只不過這個演進的過程是一個不斷的循環，寫實寫意相互堆積，是「看山是山，看山不是山，又是看山是山」的不斷輪迴，「台灣山林行旅」在傳統的基礎、以前的繪畫經驗中，再加進去真實／寫意、材料／技法、文學／繪畫的一些體會，對我來說，這是一個新的開始。

呼喚

龔則韞

在任何時代，藝術必然是整個社會文化最精緻的反射、文學、建築、攝影、音樂、書畫，都遠比政治、經濟，更能記載當時自然與人文社會的發展情形，這是因為，從事藝術創作的人，具有最敏感的心靈，藝術家總是先於大眾感受到時代的變遷，也對社會任何細微的狀態有最靈敏的感應，因而傑出的藝術創作總是能夠撼動人心，引起大眾的共鳴，進而促成整體文化的向上提升。

我在台灣出生、長大，雖然在國外工作、生活多年，但對台灣的濃厚感情卻有增無減，對那片土地有著無盡的懷念，這種懷念，也因為我的小說、散文的創作主題，台灣，似乎成為一種深沈的文化的呼喚。當侯吉諒告知他和王國財正在進行〈台灣山林行旅〉的創作計畫時，我便直覺這也是吉諒與國財多年來內心對台灣的渴望與呼喚，他們要用書畫、手工紙為台灣的「林業試驗所」各研究中心和植物園作山林行旅式的圖記創作，真是由衷有驚嘆的感覺，同時也好奇這會是何等風貌的創作，因此，當他們請我協助做英文翻譯時，即欣然答應，因為這樣的歷史使命任務也是我多年的呼喚！

二○○四年四月，吉諒從台北飛來美國華府，開了一次非常成功的書畫展覽，並有多次的演講和示範，我有幸分別做他在美國國務院與馬里蘭大學兩場演講的即席英語翻譯，並同時為他寫了一篇演講報導；我廣泛閱讀他的散文、新詩、古典詩，也親眼見到他寫書法與畫荷花，那是非常寶貴的經驗，因為能近距離的觀察一位名畫家如何構思、下筆、佈局、揮鋒、添色、落款、蓋印，這整個過程就像作曲家寫出來一個銅號、木管、提琴、鑼鼓都有的交響曲，也像一個細胞用DNA、RNA、蛋白質生成、整合、起作用、代謝等一系列步驟。吉諒非常巧妙的用哲學家的深思熟慮，用文學家的激盪情感，用科學家的豐富知識，用藝術家的熟練巧手，還有天生敏銳的詩心，在一大群圍觀的西方嘉賓中，就這樣的完成了一幅〈荷香映水光〉，展現中國畫的內涵、特質、風采；他手上的毛筆真是神奇極了，像仙女手中的魔棒或交響曲指揮家的指揮棒，在中鋒、側鋒、逆鋒、藏鋒以及腕力的掌握下，優美流暢地在冷金宣紙上左右縱橫馳騁。

當時，有一位女士問吉諒：「這張國畫上，你有不滿意的地方嗎？」吉諒謙虛地指著一處荷花瓣緣，回答：「這裡接得不好，斷了！」另一位女士問吉諒：「這紙上為什麼有金點？我從來沒見過這樣的國畫紙？」這回吉諒卻很得意地回答：「這不是普通的紙，在市面上是買不到的，是我的專家

這讓我想起來小時候看父親寫書法的情景，父親一手非常漂亮的字，有些時候字寫在紙上就是不乾，爸爸吩咐我不可以碰，另一些時候，紙頭立刻吸墨，站在旁邊的我伸出小指頭摸一摸、探一探，爸爸都不會不准。長大以後，才知道紙張又分好幾種，白宣紙是專門用來寫書法和做畫的。如今則從吉諒的好朋友王國財處，又學習到不但宣紙本身有許多不同材質，更可以再加工成種種風貌，原來光是紙本身就可以是多彩多姿的。

國財是森林專業科學家，對手工造紙有特別的熱情與心得，他不但熟悉古代的紙張，更喜歡不斷的實驗與創新，據說他看過一眼的紙張，他就能製造出來，並且青出於藍。有一些已失傳的古名紙，更把愛紙的他弄得心癢癢的，非把這個國粹再度製造出來，而且還要發揚光大，於是他就一遍又一遍的在實驗室裡攪料或去料，加溫或減溫，太酸或太鹼、塗佈或漂白，一層或兩層等考量，不厭其煩地試驗又試驗，等紙張做出來之後，還要檢驗吸水度、白度、色度、明亮度、耐水度、透氣度、暈水性、滲墨性。等一切妥當以後，又必須找合適的畫家來試紙，從工筆、寫意、潑墨等不同畫法，給紙張做基本應用特性的審核。

於是，當吉諒與國財相遇，就撞擊出驚人的火花，一個造紙，王國財的紙給吉諒創造了變化多端的舞台，筆墨硯彩十分愜意地飛舞其中！畫則給國財的研究建立了反饋線索，使他的研究結果能更上一層樓！他們互切互搓的，還不只是在各自的作品作各種創作和嘗試，他們以這樣研究的心得，驗證到古人流傳下來的作品，知識上，因而對傳統書畫的材料、技巧、風格，進行了相當有系統的分析和研究！在這樣的基礎下，再以台灣山林為主題作系列性的書畫創作，也就不難想像其精采的程度了。

台灣，福爾摩莎，這個倚著台灣海峽的美麗寶島，巍峨矗立於汪洋大海中，山勢多峻嶺深谷，落差可達數百公尺，煙雲四起，氣勢壯闊、散出蒼茫天地、宇宙洪荒、開天闢地的景色。由於一年到頭雨水充足，植被富茂，翠綠如玉，台灣的山林之美，實在是上天恩賜的珍寶。

「林業試驗所」分佈全島的研究中心共有六處，專事林業林產的研究與開發，歷史悠久，已有百年歲月。此次開展〈台灣山林行旅〉，「林業試驗所」以國財的好紙與吉諒的好畫及好字，為台灣美麗的山林留下文化藝術的見證，同時也對長年默默從事山林保育、研究的前輩、同事們致上最高的敬意，這樣的展覽，想必也會留給台灣後代子孫一份歷史的腳跡。我借著翻譯之便，有機會成為這個展覽的第一讀者，對吉諒和國財的橫溢才華與專業精神感到由衷敬仰。

在〈台灣山林行旅〉的作品中，吉諒用了國財的十數種新紙，以變化多端的技法，對林業試驗所各研究中心的山林景觀，作了寫實寫意交融的描繪，熟紙可潑墨揮灑，氣勢磅礴、效果奇特；生紙則墨章溫潤，煙雲繚繞，別有韻味；除了豐富的墨彩，畫面裡還有吉諒的感動、體會與昇華，他的生花妙筆交錯在熟紙與生紙之間，寫下了日夜朝暮、陰晴雨霧、花樹林竹和山色海景，紙畫交融、詩書俱美，那是詩人畫家對家園的情深意重，也是映現了科學家造紙的高妙境界。

吉諒與國財的熱切呼喚，喚來這個〈台灣山林行旅〉的畫展與畫冊，我相信看了〈台灣山林行旅〉的大眾朋友們，心裡會是熱乎乎的，眼眶會是紅溼溼的，猶如對母親的呼喚，溫暖而甜蜜！

（二〇〇四年四月二十五日寫於美國馬里蘭州珀多馬克）

龔則韞 簡介

祖籍福建省晉江縣，生在台灣，長在台灣。輔仁大學生物系畢業，美國加州大學柏克萊分校環境衛生科學與毒理學博士。現任美國國防部陸軍研究總署細胞剝傷科副主任，美國國防醫科大學醫科和藥理科正教授，美國健康國防總署另類醫學中心的科研計畫書審核員。計有八十篇英文科研著作，兩次獲「亨利克利斯鼎紀念獎」及多項其它獎章，擁有發明專利。

業餘喜歡讀書、旅行、園藝、戲劇、烹飪、音樂，是華府中美交響樂團的大提琴手與華夏合唱團的女高音。一九九八年應邀演出曹禺名舞台劇《雷雨》中的繁漪。以英文現代詩分獲美國國家詩學圖書館的「一九九七年編輯選拔獎」和美國名詩人協會的「一九九八年表揚獎」及「二〇〇〇年表揚獎」。以小說獲「二〇〇二年華文著述獎」及「美華商報二〇〇四年二等獎」。

著有《荷花夢》散文集（台北健行出版社）、《種瓜得瓜種豆得豆‧遺傳學之父孟德爾》（台北三民書局）、《十大排毒抗癌蔬果》（台北健行出版社）。

詩品

台灣山林圖記連作三十八首

侯吉諒

臺灣山林圖記

甲申夏與吾國財兄遍遊台島為寫
山林圖記喝以詩記遊歷秋而冬畫興
極佳所作自覺迥有新意頗得紙
張筆墨相發之趣唯又思關如多
以報命臘八前三日寒流驟束文思
東發連作二十餘首仍未稍過數年
東國財兄屢造新紙或獨創新貌
或再現舊規均精美絕倫珍愛
寶寶情因而文題轉換故寫紙品所
作或細狀紙性或略述造法或大陳
使用心得種種體會既深詩亦水到
渠成竟得二十四品三十五首昕渭文思
泉湧當如是耶庸德陸續書稿
亦有新作總期詩書相發互補不足
至若文字工拙非能汁軒才家見此
謹勿以格律規之是盼乙酉春日用
硬黃紙鈔錄以增古色識者諒

台灣山林圖記

福山竹林

烈陽如焰樹如火，萬竹青畫爭出頭；
早秋酷熱猶盛暑，林間尋蔭蜿蜒走。

福山水生植物池

水生植物滿池塘，魚游鳥飛戲波忙；
小橋岸上頻探看，睡蓮深閉怕日長。

福山水生植物池

夏午無風日偏長，樹陰不敵艷陽強；
懶雲躲入池底睡，起身化作晚風涼。

福山水生植物池

叢樹擁岸日偏長，水塘深碧翠流光；
初秋雖熱眼如洗，萍浮蓮睡鳥魚藏。

福山水生植物池

群樹掩映翠流光，水塘遠望靜無波，
墨分五色閒寫取，並賦新詩記曾遊。

福山水生植物池

晶陽燦亮浮樹煙，冷金羅紋沉波漣，
人過小橋頻回首，無畫亦畫色墨間。

福山夜色

日落遠山遇新雨，天光迴照樹如洗；
蟲鳴蟬叫聽更靜，半夜酒後數星星。

福山小亭

芒草如蘭隨風飄，白描寫意寄逍遙；
山下黃亭好歇腳，林上風聲似吹簫。

福山清晨

霧中看山總模糊，山霧起時難尋路；
路上看山起霧時，何者是山何者霧。

福山清晨

群樹依稀罩晨霧，叢草清涼尚凝露；
遙聞相呼不見影，正把山林仔細讀。

福山林溪

林中山溪水無聲，紙上奔流卻蒸騰，
群樹擁簇岸上看，詩情畫意兩相歡。

四湖海邊
海屋獵獵吹樹顛，割面生疼似帶鹽；
深林透葉放眼望，六輕廠煙入海天。

四湖防風林園
瓊崖海棠水邊栽，白水木葉似花開；
木麻黃似柳絲垂，肯氏南洋向天長。

四湖防風林園
防風樹種四百餘，高矮分植護生機；
天風海雨都不懼，參差綠葉作波堤。

四湖防風林園
濱海靜園朔風狂，木麻黃葉絲亂揚；
鐵樹鋼鬚怒毫張，森嚴列陣戍風浪。

蓮華池戲寫
蓮華池中無蓮花，滿園花樹皆作茶；
客問流星常見否？笑答晚上問青蛙。

蓮華池巨竹林
巨竹參天粗可抱，風吹葉翻天地搖；
千竿萬簇難細繪，筆墨過處意蕭蕭。

嘉義埤仔頭植物園
荒廢營盤作水池，苗圃黑松任蔓枝；
十年育種佳如是，植物新園遠近知。

嘉義埤仔頭植物園榕樹
枝幹虯結似群龍，夏颺冬風吹不動，
酷暑炎熱燒大地，遮陽避蔭是老榕。

嘉義樹木園
林場風清自古名，我今來見嘆深靜；
漫步健身樂音裡，花木扶疏好修行。

太麻里山道
秋芒怒放如春雨，淹沒山道無人跡；
吉普輕吼穿林行，野鳥驚翅啼聲低。

太麻里山道
撒葉如蘭寫秋芒，散鋒皴法畫群山，
中留紙色白一片，車行過後無人跡。

太麻里山道
石落山道阻車行，光蠟樹下趁取景；
林工修路又種樹，午霧輕籠牛樟林。

太麻里牛樟林·之一
山勢陡峭路難行，野鳥驚飛深樹鳴，
牛樟林外風似濤，潑墨寫記秋日情。

太麻里牛樟林·之二
牛樟老幹畫鐵枝，風翻濃葉破墨時，
如此放意淋漓筆，似有神龍起硯池。

（書法作品，直書右至左）

太麻里山上俯瞰
山林蒼莽連連海天秋風初涼入
毫顛河溪蜿蜒入海口點染
俯瞰當時見

扇平林屋飲茶
碧山深處絕塵埃花木茂密
自在閑雨霧輕隨茶煙起漫
談詩書話將來

扇平林景
莽莽野林盡天屏漠漠煙
散樹更明晶陽斜射晴方好
潑染青綠寫山靈

扇平集水區
林中集水小池塘谷邊紅葉
是楓香小亭對坐殊言語林
氣氲氲皆芬芳

扇平五木齋
大師昔曾渡海來山屋賜名
五木齋翁之樂者山林也尔
知夫水月乎 引俄遠原聯

扇平山夜
五木齋前山色沉林樹蒼鬱
流水靜夜雲低飛銀河高自
慶堂裡無人聲

扇平林道
枝繁葉密樹參天雲淡風清
悠然攜手步林道

太麻里俯瞰
山林蒼莽連海天，秋風初涼入毫顛，
河溪蜿蜒入海口，點染俯瞰當時見。

扇平林屋飲茶
碧山深處絕塵埃，花木茂密自在開；
雨霧輕隨茶煙起，漫談詩書話將來。

扇平林景
莽莽野林盡天屏，漠漠煙散樹更明；
晶陽斜射晴方好，潑染青綠寫山靈。

扇平集水區
林中集水小池塘，谷邊紅葉是楓香；
小亭對坐殊言語，林氣氲氲皆分芳。

扇平五木齋
大師昔曾渡海來，山屋賜名五木齋；
翁之樂者山林也，客亦知夫水月乎。

扇平山夜
五木齋前山色沈，林樹蒼鬱流水靜，
夜雲低飛銀河高，自慶堂裡無人聲。

扇平林道
枝繁葉密樹參天，雲淡風輕秋冬間，
悠然攜手步林道，此中日月不羨仙。

十八羅漢非羅漢，扇平山勢不扇平；所相實相亦非相，揮毫縱筆當時看。

山中有瀑不老泉，鐵畫銀鉤似飛劍，冬日來遊但聞名，寫入畫景若親見。

叢林起伏似波濤，綠海如浪氣勢豪；觀海樓上望海角，貓鵝鼻頭台灣腳。

一樹成林根垂地，白榕生態殊奇異；曾經滄海珊瑚礁，堆疊洪荒滿山壁。

海風撼樹聲如濤，木中漫步卻逍遙，福木列隊成隧道，仰首綠蔭遮雲霄。

此苑荷花名最揚，水殿風來夢亦香；午醉醒來欲潑寫，秋雨落葉灑面涼。

前列台灣山林圖記計三十八首寫景抒情，均觀身所歷偶有染翰之際以紙品質性入詩或圖成再據書而寫庶幾詩書畫互補襯，癸合于一作也乙酉年正月初九侯吉諒

六龜十八羅漢山

十八羅漢非羅漢，扇平山勢不扇平；

所相實相亦非相，揮毫縱筆當時看。

扇平瀑布

山中有瀑不老泉，鐵畫銀鉤似飛劍，

冬日來遊但聞名，寫入畫景若親見。

墾丁觀海樓眺望

叢林起伏似波濤，綠海如浪氣勢豪；

觀海樓上望海角，貓鵝鼻頭台灣腳。

墾丁垂榕谷

一樹成林根垂地，白榕生態殊奇異；

曾經滄海珊瑚礁，堆疊洪荒滿山壁。

墾丁林道

海風撼樹聲如濤，木中漫步卻逍遙，

福木列隊成隧道，仰首綠蔭遮雲霄。

台北植物園

此苑荷花名最揚，水殿風來夢亦香；

午醉醒來欲潑寫，秋雨落葉灑面涼。

畫品

福山研究中心

何者是山何者霧—福山清晨

墨色金沙寫靜波—福山清晨

冷金羅紋沉波漣—福山水生植物池

萬竹青矗皆清涼—福山竹林

山亭寫意寄逍遙—福山小亭

山溪水色兩相歡—福山林溪

水塘深碧翠流光—福山水生植物池

秋陽水池頻探看—福山水生植物池

群樹依稀罩晨霧—福山清晨

天光迴照山樹新—福山夜色

小亭長坐山色暮—福山夜色

遠山晴樹浴金波—福山清晨

閒寫溪林得靜意—福山林溪

夏山暮色小屋明—福山夜色

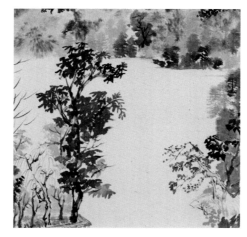
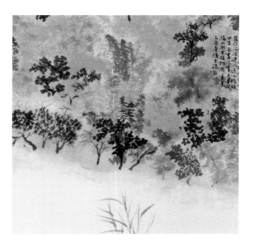
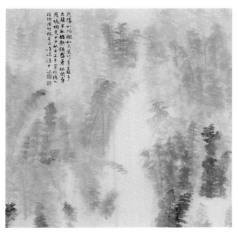
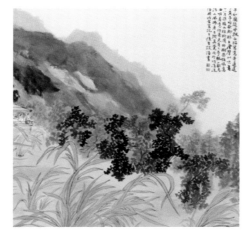
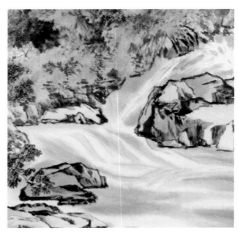
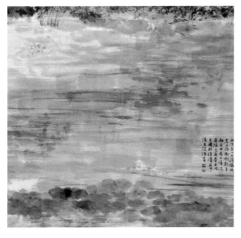
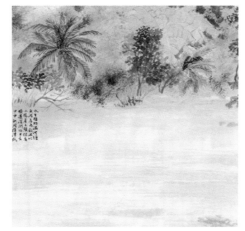
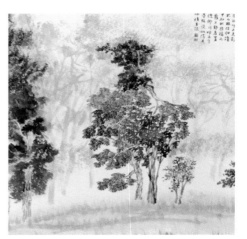

何者是山何者霧—福山清晨　2004　仿宋羅紋　66×99cm

霧中看山總模糊，山霧起時難尋路，路上看山起霧時，何者是山何者霧。
甲申八月，漫行福山林道遇霧起，不辨山形樹影，試寫其境。

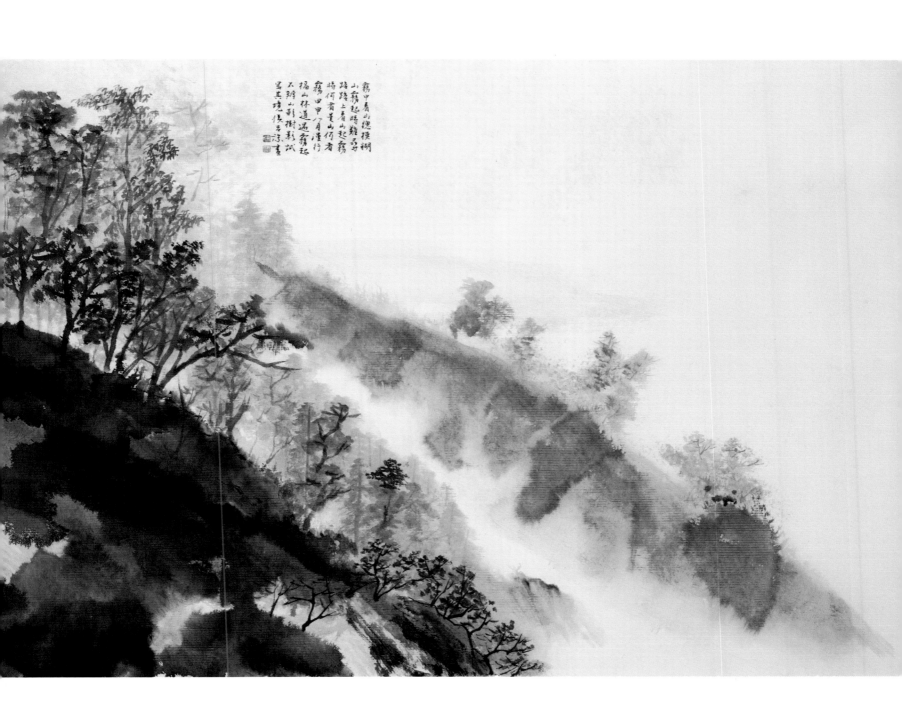

霧中看山總模糊
山霧起時雜看山
路路上看山起霧
霧何有看山何者
霧四周月層行
禍山林道過霧起
不辦山新樹影試
寫其境慎石詠書

墨色金沙寫靜波—福山水生植物池　　2004　　金沙塵紙　　99×66cm

尋樹掩映翠欲流，水塘遠望靜無波，墨分五色閒寫取，並賦新詩記曾遊。甲申冬，用金沙塵紙寫福山水生植物池，得紙品靜氣。

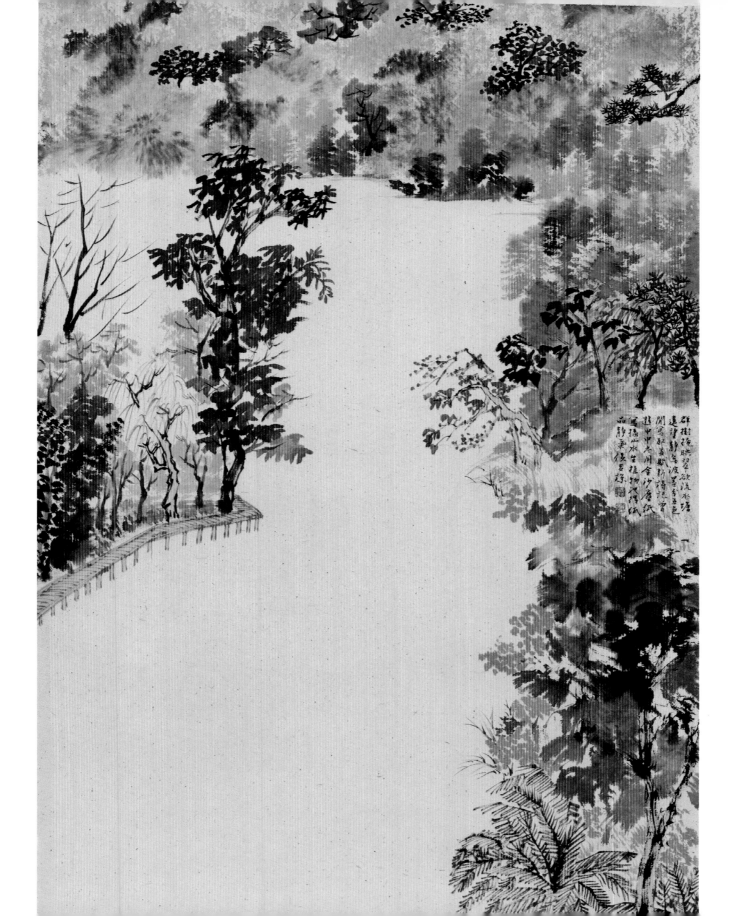

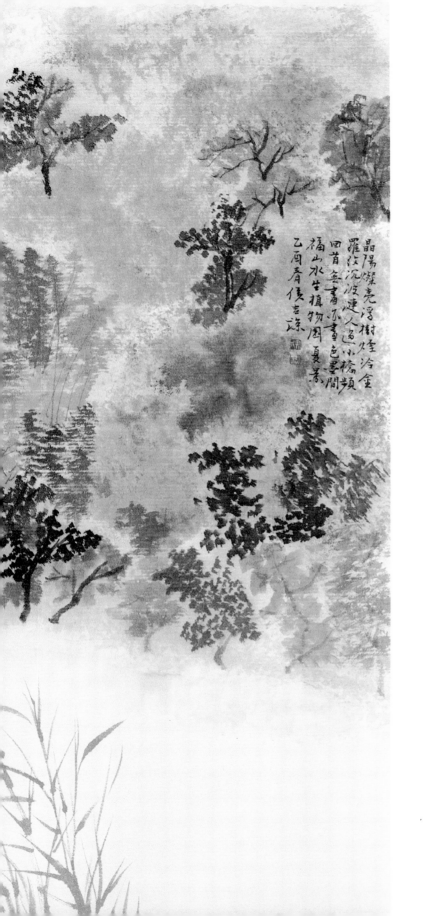

晶陽燦亮浮樹煙冷金
羅紋沉波漣人過小橋頻
回首無畫亦畫色墨間
福山水生植物園夏景
乙酉春侯吉諒

冷金羅紋沉波漣—福山水生植物池
2005　冷金羅紋　66×99cm

晶陽燦亮浮樹煙，冷金羅紋沉波漣；人過小
橋頻回首，無畫亦畫色墨間。福山水生植物
園夏景，乙酉春。

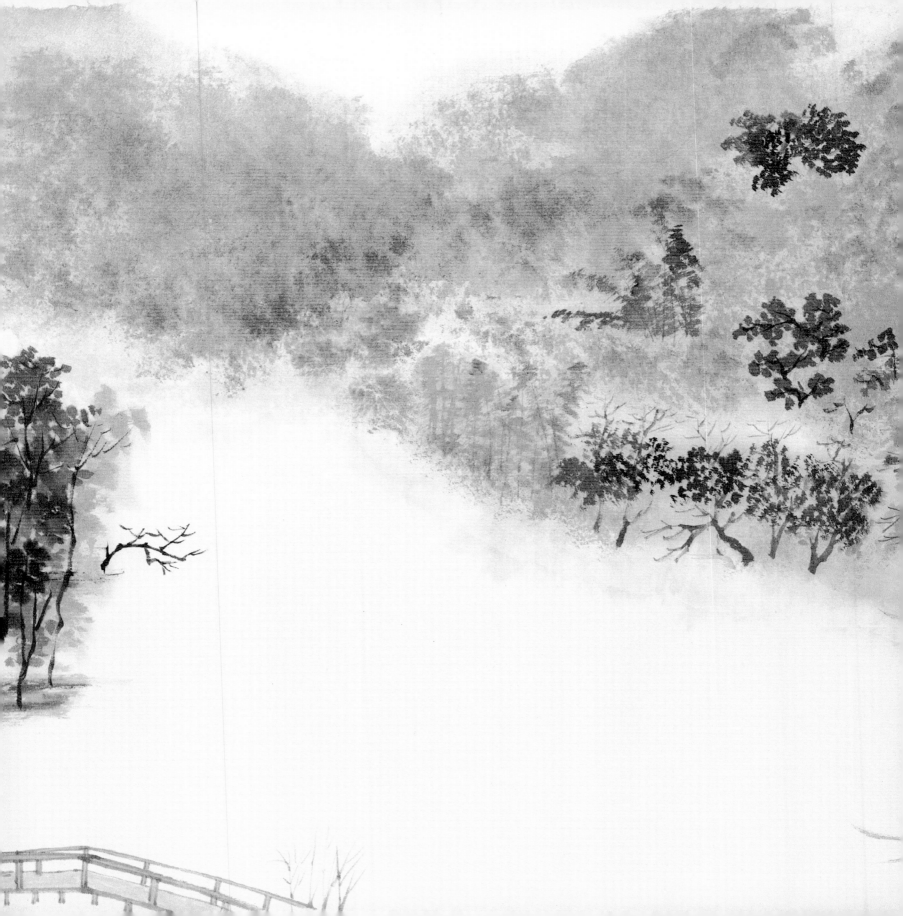

萬竹青蟲皆清涼—福山竹林　　2004　　仿宋羅紋　　99×66cm

烈陽如焰樹如火，萬竹青蟲爭出頭；早秋酷熱猶盛暑，林間尋蔭蜿蜒走。甲申秋日，正午穿行福山植物園竹林，耳目清涼。

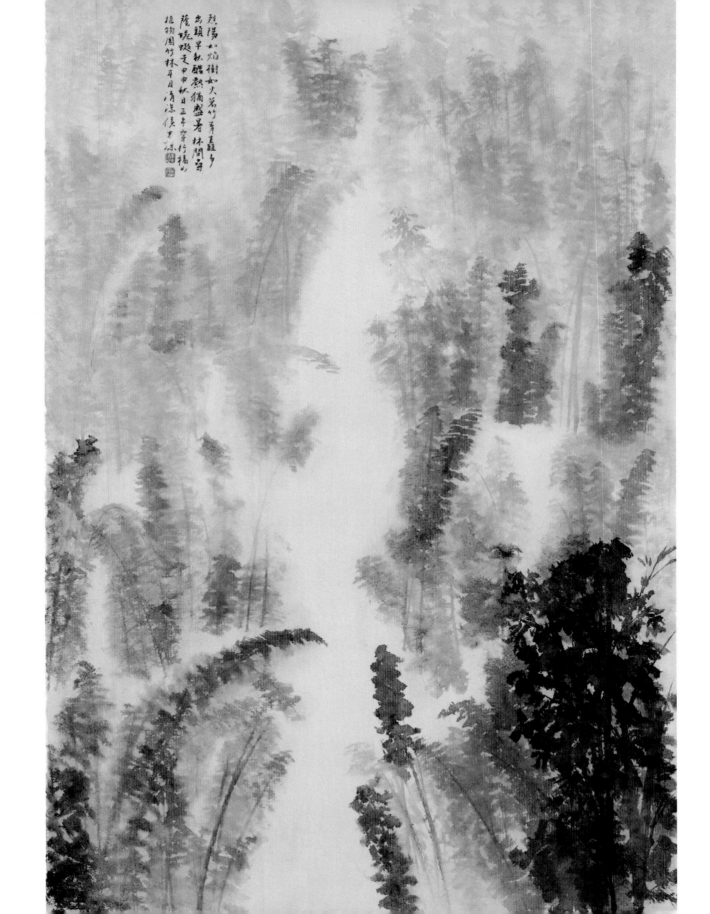

山亭寫意寄逍遙—福山小亭　2004　冷金宣　66×99cm

芒草如蘭隨風飄，白描寫意寄逍遙；山下黃亭好歇腳，林上風聲似吹簫。
甲申八月遊福山植物園，林樹密植綠意撲面，唯暑意仍甚，見有小亭輒入歇息避
陽，山風拂身之際，真覺內外均清涼，歸後用冷金宣記之。

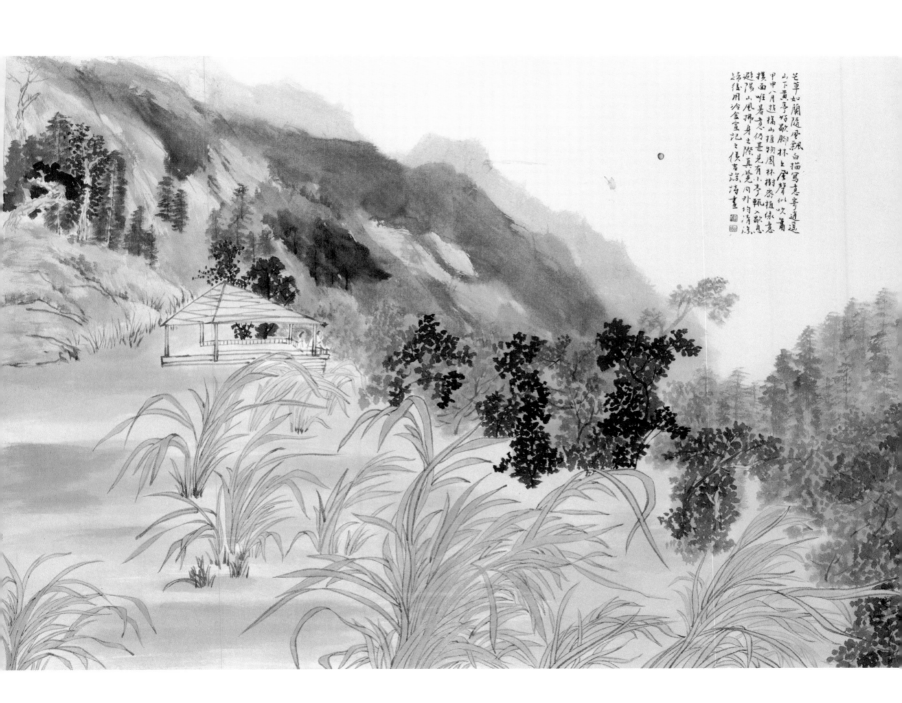

芒草如蘭隨風飄白描寫意寄遠遊
山下賣亭好歇腳林上屋脊似吹角
甲申八月遊福山植物園林樹秀植綠意
撲面唯暑意仍是光有小亭輒入歇息
避陽山風拂身之際真覺內外均清涼
路後用冷金宣記之俊吉詩涛畫

山溪水色兩相歡—福山林溪　　2004　　絹澤紙　　66×99cm

林中山溪水無聲，紙上奔流卻蒸騰，群樹擁簇岸上看，詩情畫意兩相歡。
甲申八月，福山植物園山溪清涼，耳目皆是水色。

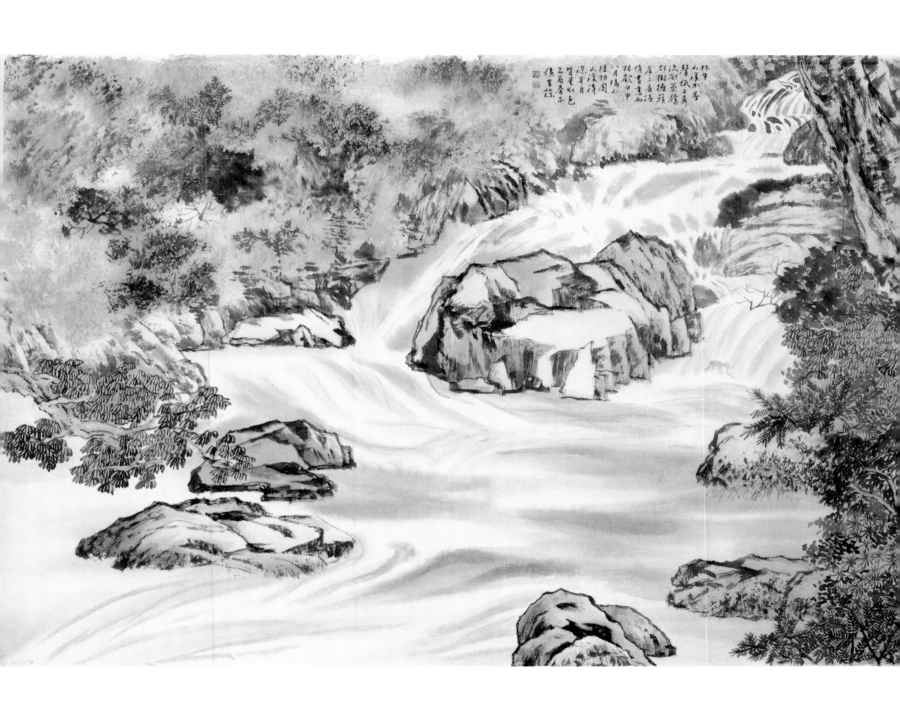

水塘深碧翠流光—福山水生植物池　2005　絹澤紙　66×99cm

叢樹擁岸日偏長，水塘深碧翠流光，初秋雖熱眼如洗，萍浮蓮睡鳥魚藏。福山植物園水生植物池，水清見底，水下亦一片深綠，與岸上群樹倒影交融，耳目為之清涼無限，乙酉春日用王國財絹澤紙。

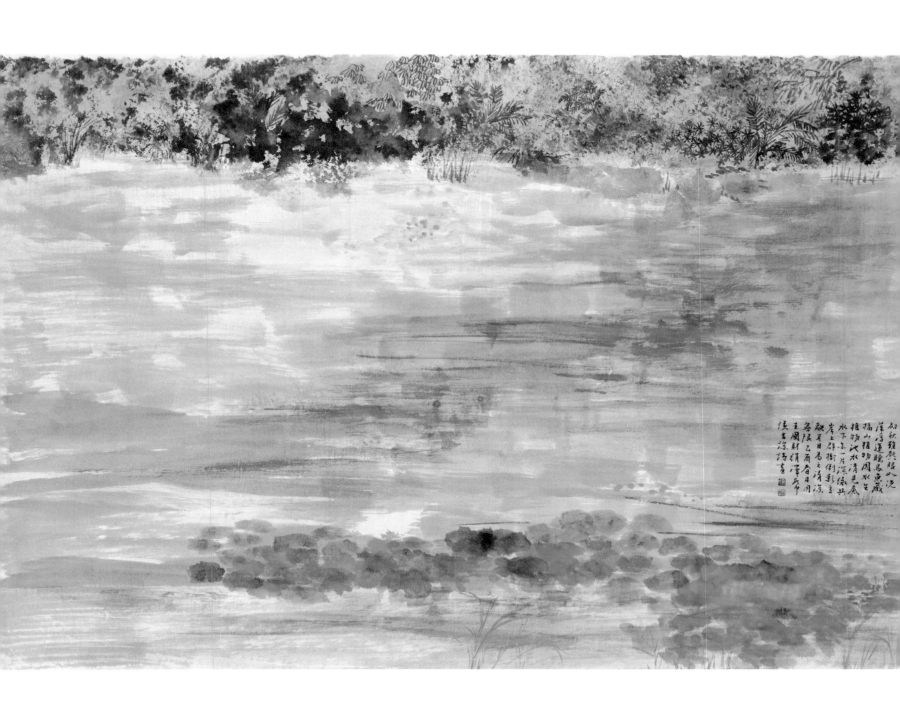

初秋雜感張小沈
落清連曉暑光藏
福山相映因水生
接物沈水清色底
水下東一片深綠共
岸上群樹倒影生
觀耳目舊之清涼
茲隈乙酉春有月
王國財得澤邪
俟吉深鴻畫

秋陽水池頻探看—福山水生植物池　　2004　　絹澤紙　　66×99cm

水生植物滿池塘，魚游鳥飛戲波忙，小橋岸上頻探看，睡蓮深閉怕日長。甲申
秋，用絹澤紙寫秋陽、水池之景。

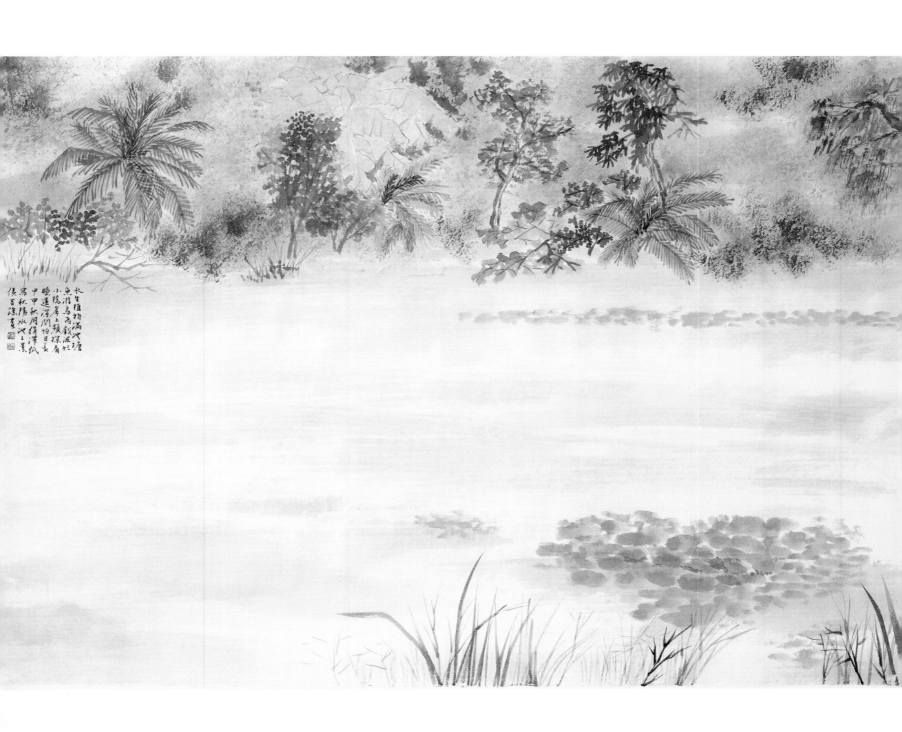

水生植物滿池塘
魚游鳥戲滿池忙
小橋岸上頻探肩
睡蓮深間怕日長
甲申秋周綃澤紙
寫秋陽水池之景
侯吉諒書

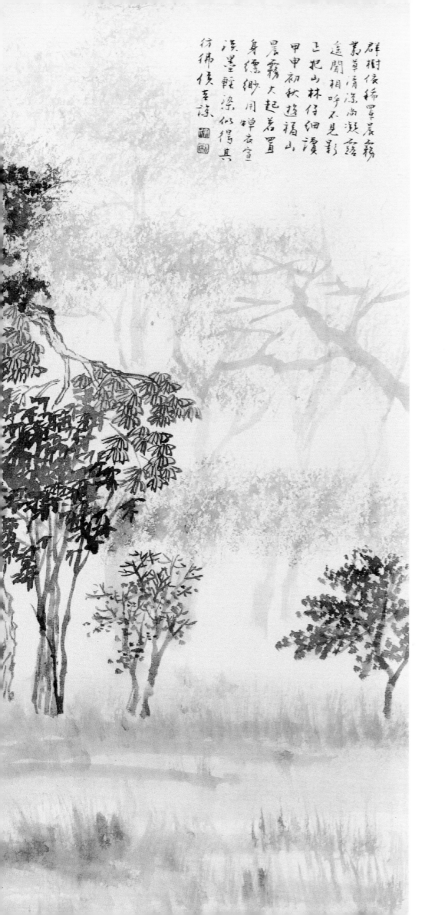

群樹依稀罩晨霧—福山清晨　2004
蟬衣宣　66×99cm

群樹依稀罩晨霧，叢草清涼尚凝露；
遙聞相呼不見影，正把山林仔細讀。
甲申初秋遊福山，晨霧大起，若置身縹緲，
用蟬衣宣淡墨輕染，似得其彷彿。

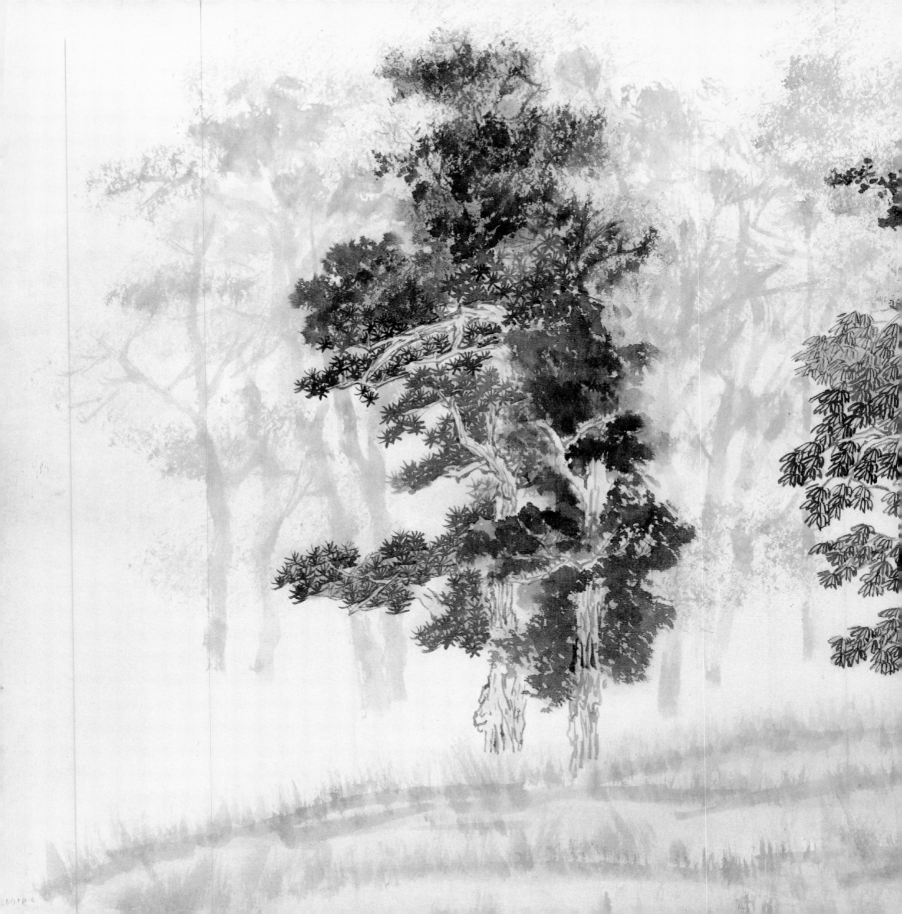

天光迴照山樹新—福山夜色　2004　金宣　66×99cm

日落遠山遇新雨，天光迴照樹如洗；蟲鳴蟬叫聽更靜，半夜酒後數星星。
甲申初秋訪福山，夜飲揮毫，興盡，出室外，見銀河繁點，因用金宣，
寫其時所見。

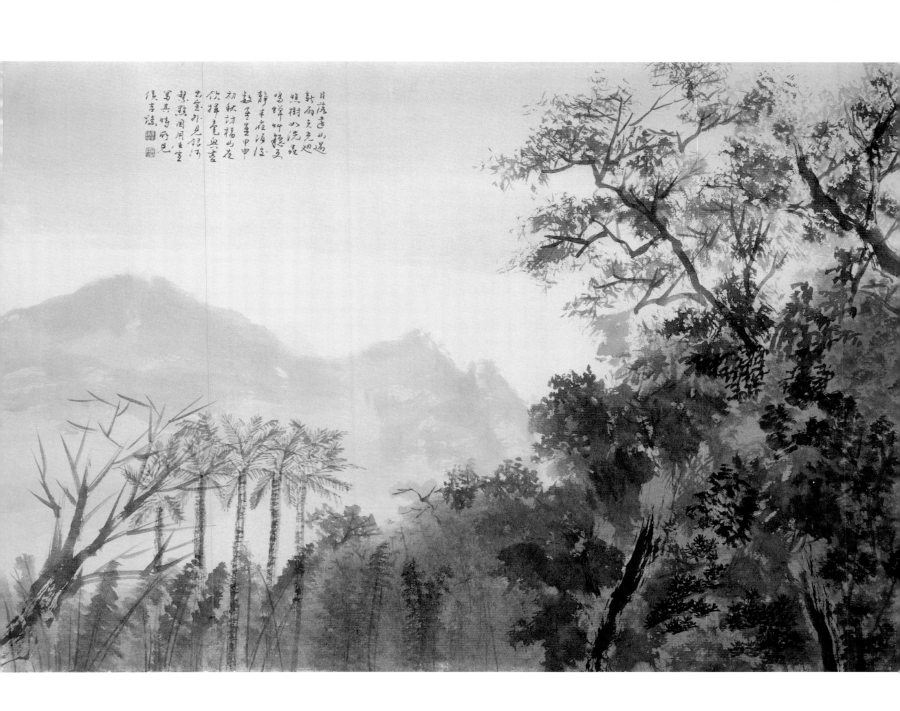

日薄春山遠
新雨又初晴
照樹如洗后
鳴蟬竹橡瓦
靜午夜漸隆
趙里星甲申
初秋訪福山庭
飲揮毫與喜
出意外見錦行
趣點用用未宣
寫焉鳴而先
侯吉淳

小亭長坐山色暮—福山夜色　2004　金色羅紋　66×99cm

小亭避陽遊興闌，長坐暮色滿夏山，天光晚照樹聲遠，風剪秋意感涼寒。
福山初秋炎熱如暑，至向晚始清涼，暮山蒼茫中，別有情境。甲申歲末，
用金色羅紋，蓋借紙色之古穆幽光也。

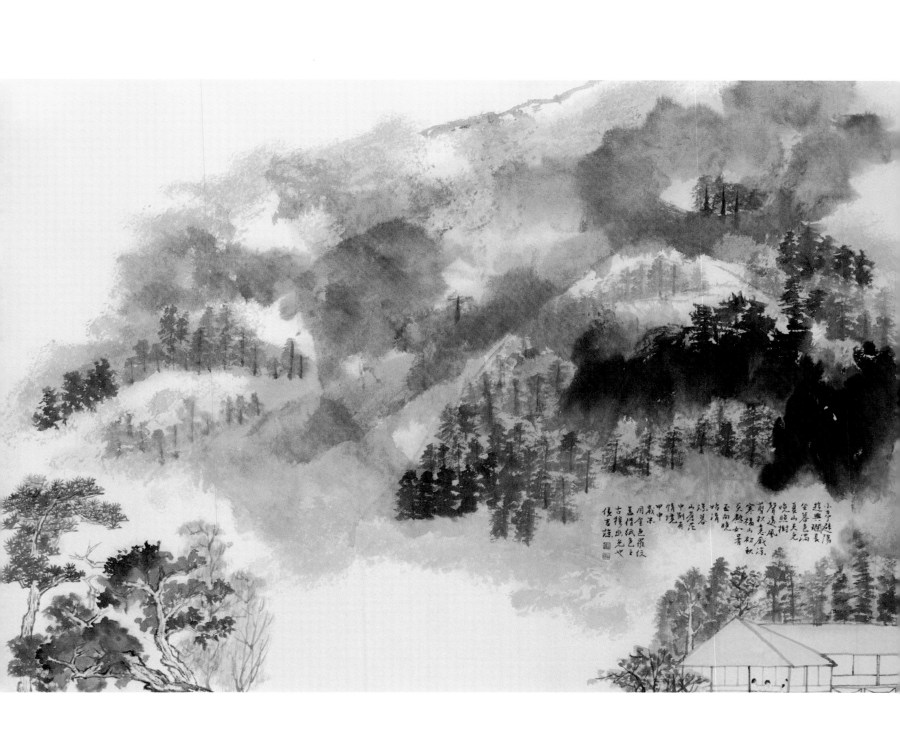

小亭耀陽花興朋長
全著色兩
夏山天光
晚晚樹
暮遠風
前秋意戲淒
寒綠山初秋
吳趣如春
玉向晚
恰清
綠暮
山麾花
中剖有
情晚有
甲申
載木
用金色羅伏
盖作紙色之
古樸此光也
後古諸

遠山晴樹浴金波—福山清晨　　2004　　冷金宣　　66×99cm

晴樹歷歷浴金波，遠山浮沉晨霧多，瑰麗顏色還天地，綵筆揮灑記曾遊。
甲申仲夏，福山植物園所見山色天光如是，唯有王國財製冷金宣能寫其光影。

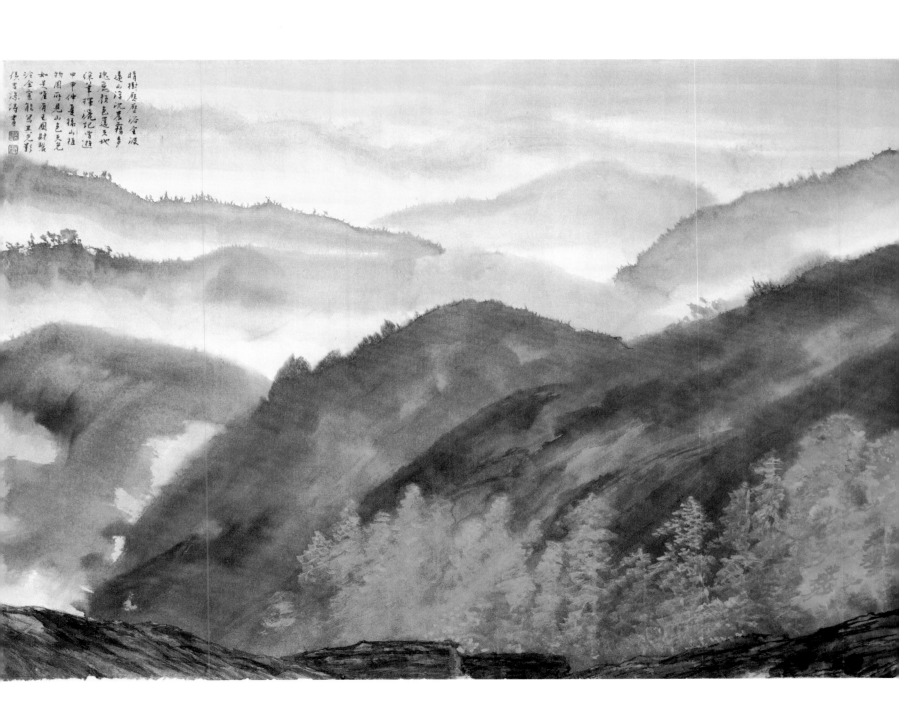

晴樹應歷歷浴金波
遠山浮沉暮靄多
晚意饒色遠天地
綠筆揮就記雲遊
甲申仲夏福山植
物園所見山色天光
如是催眉色圖彩裝
浴金竟能寫其光影
俱真陳海書

閒寫溪林得靜意—福山林溪　2004　桑斑雁皮　66×99cm

落葉空林起翠煙，此中日月欲無年。甲申秋深，雨窗下閒寫溪林似得
靜字意境。

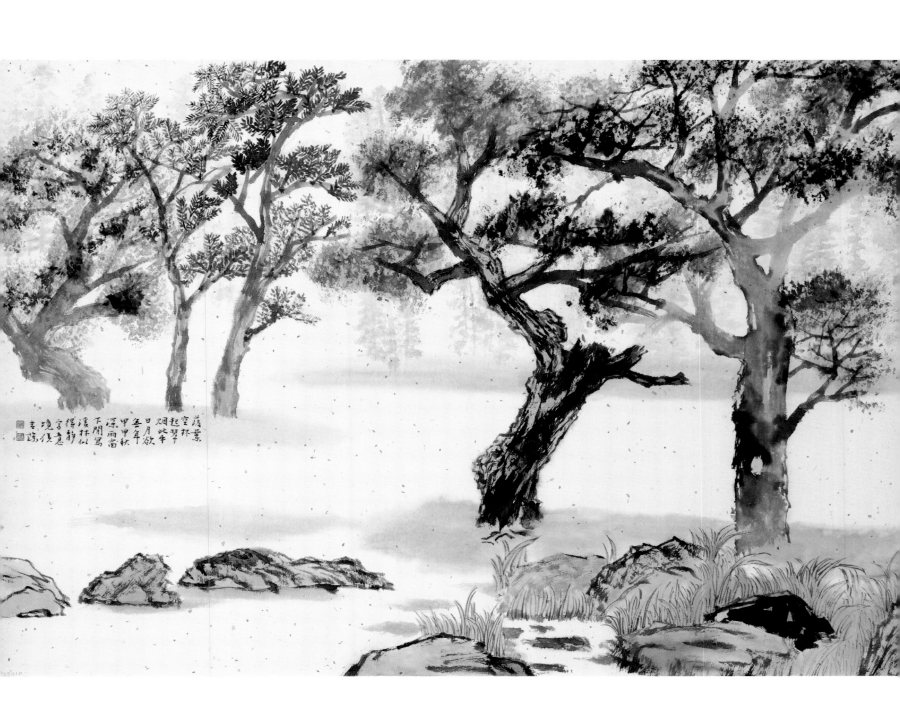

夏山暮色小屋明—福山夜色　2004　銀色羅紋　66×99cm

甲申仲夏遊福山，暮色中見青峰隱隱，群樹如在霧中，閒步山道似聞天籟，
四野俱暗，唯林中小屋一燈螢然。

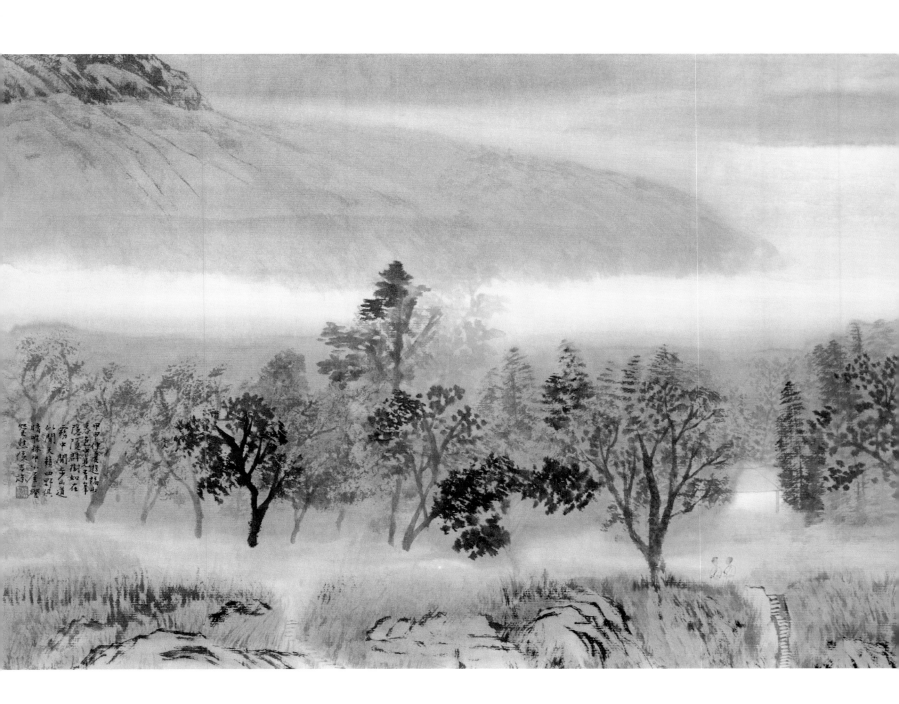

畫品

中埔研究中心

筆寫林園防風意—四湖防風林園
四湖海邊防風林—四湖海邊
濱海靜園朔風狂—四湖防風林園
參差綠葉作波堤—四湖防風林園
林場風清—嘉義樹木園
老榕虯結似群龍—埤仔頭植物園榕樹
植物新園步道淨—埤仔頭植物園

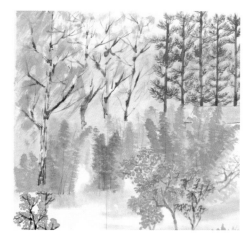
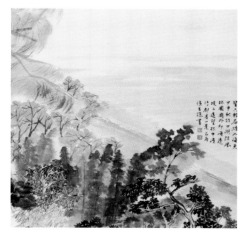
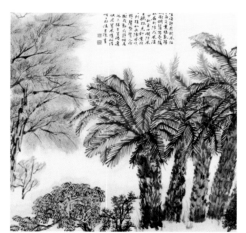
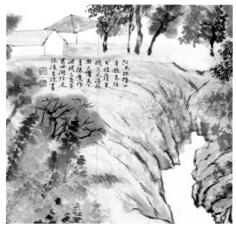
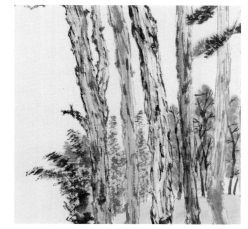
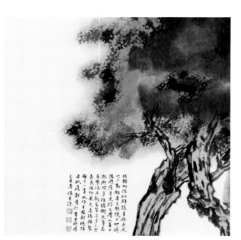
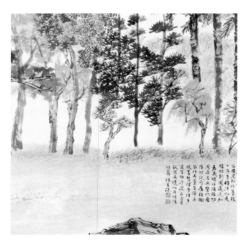

筆寫林園防風意—四湖防風林園　　2005　　生宣　　99×66cm

瓊崖海棠水邊栽，白水木葉似花開；木麻黃似柳絲垂，肯氏南洋向天長。四湖防
風林園。

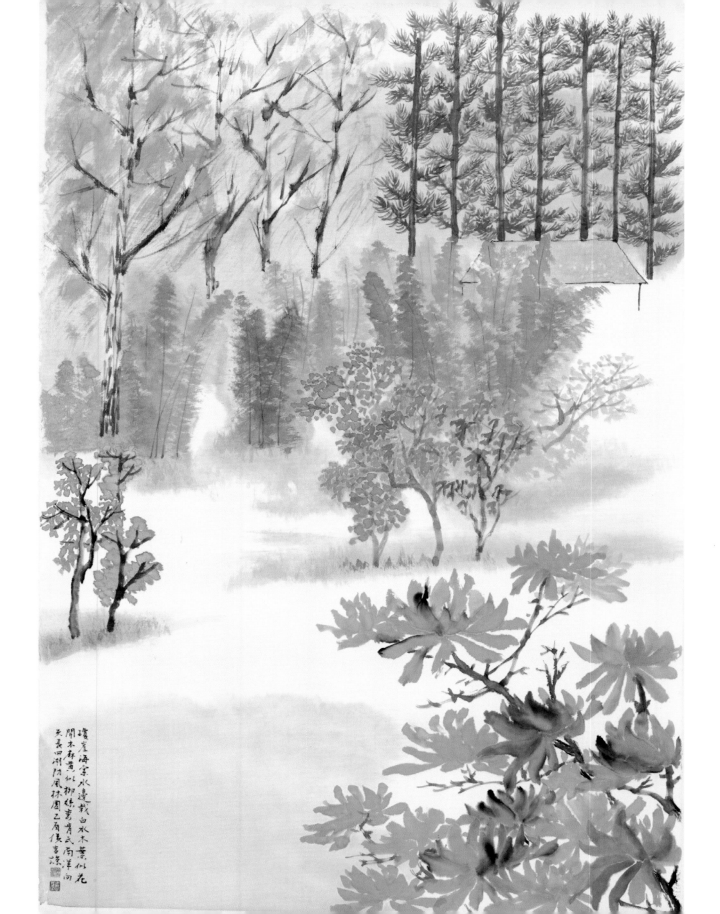

壞崖海棠水邊栽 白水木葉似光
開木林高似柳絲畫 青氏 南洋向
天長四湖陽風林 周乙廣 後吉珠

四湖海邊防風林—四湖海邊　2004　仿宋羅紋　66×99cm

海風獵獵吹樹顛，割面生疼似帶鹽；深林透葉放眼望，六輕廠煙入海天。
甲申秋，訪四湖防風林園，園外即海邊，堤上遠望、林中漫行，都為一景。

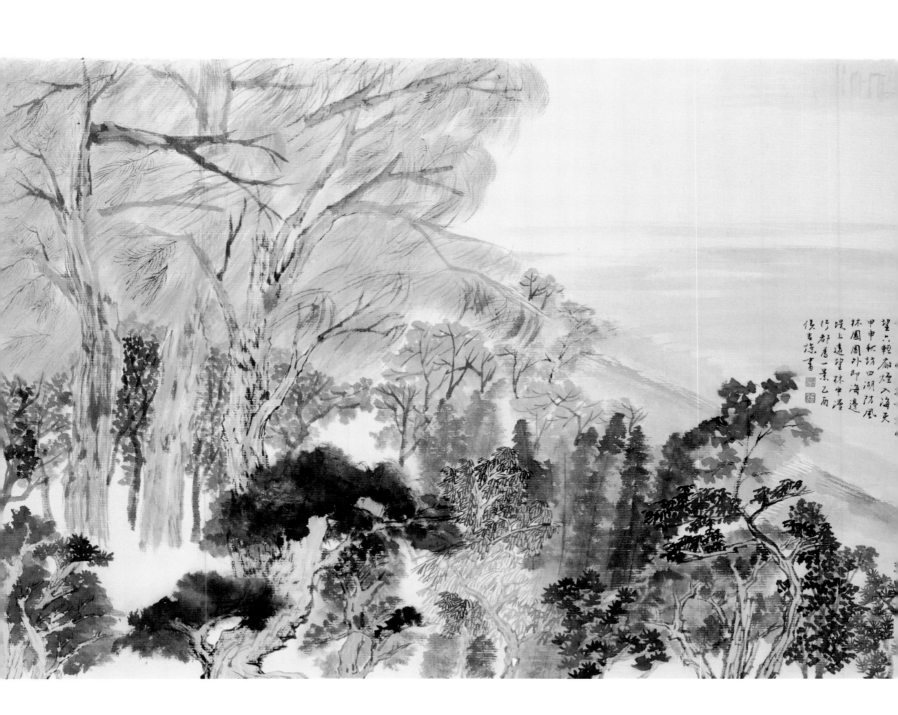

望六輕廠煙入海天
甲申秋訪四湖防風
林園周外即海邊
堤上遠望林中港
行都唐一景乙酉
俊吉陳書

濱海靜園朔風狂—四湖防風林園　2004　木棉宣　66×99cm

濱海靜園朔風狂，木麻黃葉絲亂揚，鐵樹鋼鬚怒毫張，森嚴列陣戍風浪。甲申
秋至四湖防風實驗林，見針葉林種列植如兵陣，風吹狂野聲勢驚人而園樹或動
或靜，恰為對比。木棉生宣滲透略快，用寫風情，似得紙性之助。

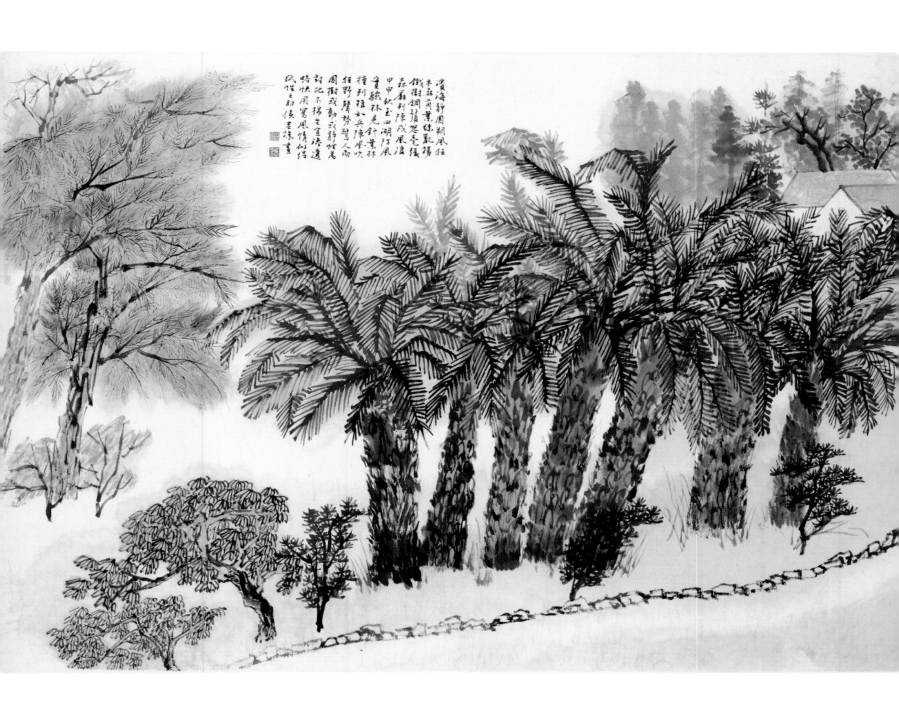

濱海靜園朔風狂
本森有葉綠亂揚
鐵樹銅頭怒毫攙
森有列陳成風浪
甲申秋至西湖防風
實驗林見針葉林
檀列植如兵陣屋吹
狂野臂勢聳人面
周樹或靜或恬著
對沈不楊生宜珠遠
晗快用寫風情似得
低惟之助俟君祿畫
[印章]

參差綠葉作波堤—四湖防風林園　2005　木棉宣　66×99cm

防風林種四百餘，高矮分植護生機，天風海雨都不懼，參差綠葉作波堤，乙酉春
寫四湖防風林。

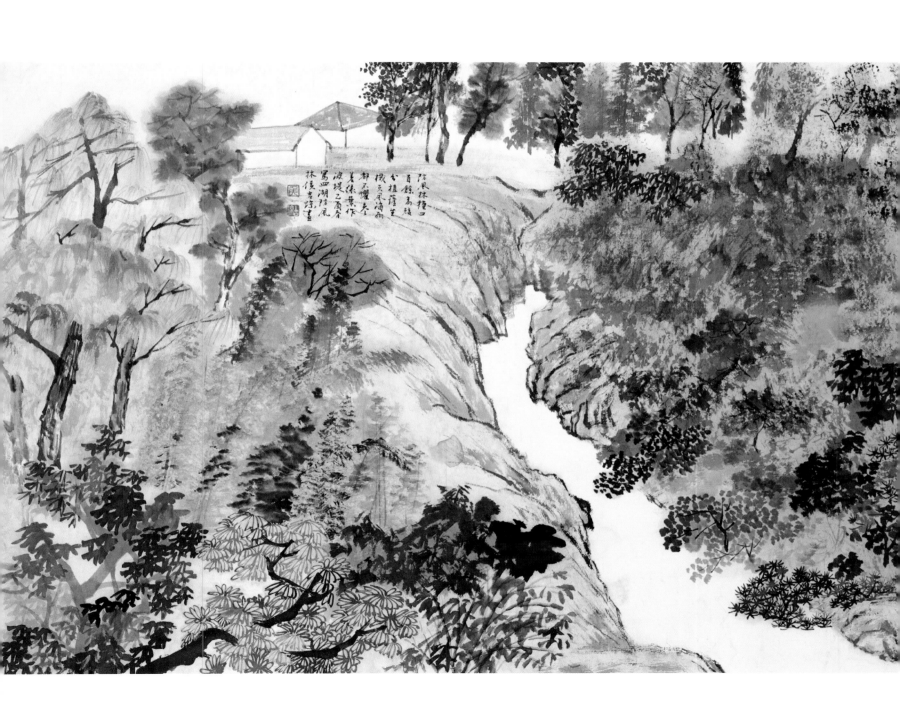

林場風清—嘉義樹木園　2004　銀宣　99×66cm

林場風清自古名，我今來見嘆深靜；漫步健身樂音裡，花木扶疏好修行。
甲申秋，初訪嘉義樹木園。

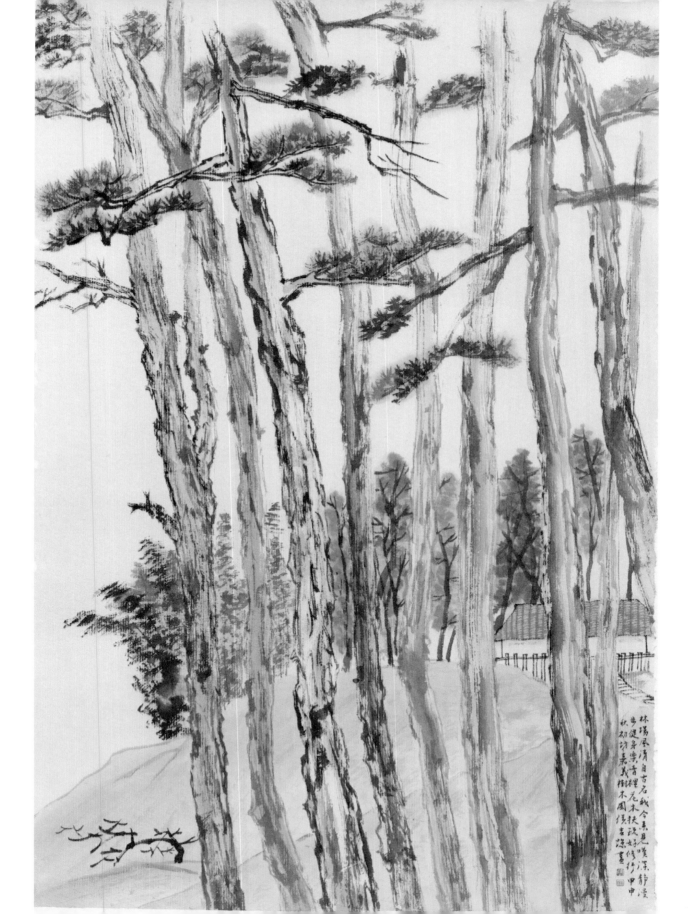

林場風清自古名哉今未見蹊深
步便身樂音裡老木扶疎好修行甲申
秋初訪吳義作木園傳古源畫

老榕虬結似群龍─埤仔頭植物園榕樹
2005　純楮皮紙 66×99cm

枝幹虬結似群龍，夏颱冬風吹不動，酷暑
炎熱燒大地，遮陽避蔭是老榕。台灣入暑大
熱，鄉間多植榕樹，兒童最喜攀爬為戲，長
輩亦多不禁，嘉義植物園見老榕群聚，極可
入畫，此作王國財純楮皮紙，薄韌優於昔日
所用。

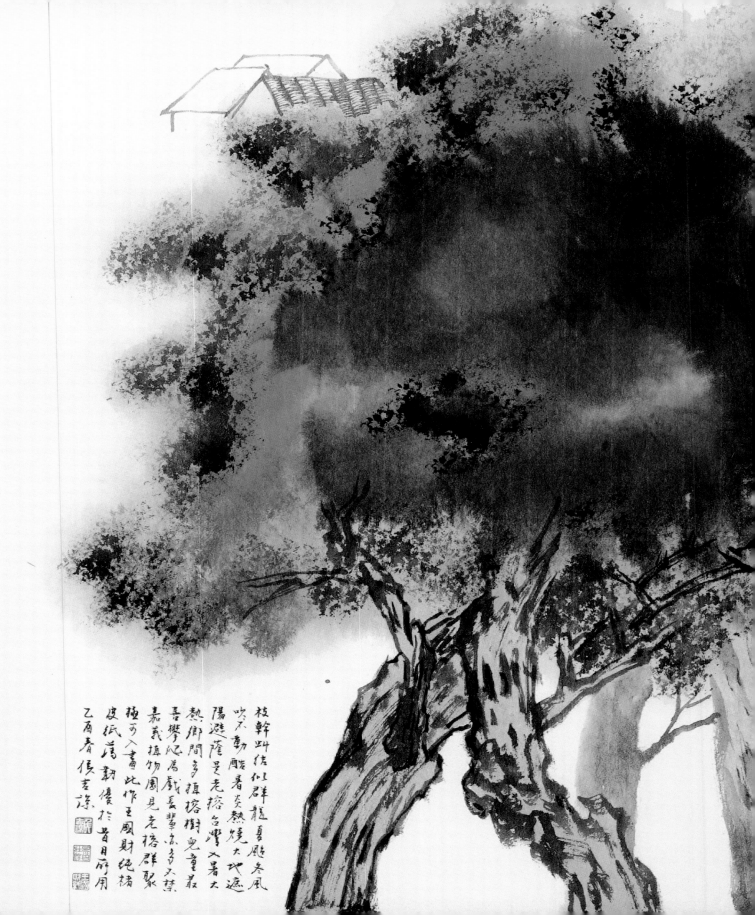

枝幹虯佝似群龍盛夏颱冬風
吹不動酷暑炎熱燒大地遮
陽避蔭是老榕台灣入暑大
熱御間多捅榕樹兒童最
吾攀爬為戲長輩乘多大樹
嘉義植物園見老榕群聚
極可入畫此作王國財純榕
皮紙萬靭偎扵昔月所用
乙酉春俣吉諫

植物新園步道淨—嘉義埤仔頭植物園　2005　冷金羅紋　66×99cm

荒廢營盤作水池，苗圃黑松任蔓枝；十年育種佳如是，植物新園遠近知。嘉義埤
仔頭植物園，原為兵營，作廢後，林試所廣植苗，任其蔓生，後再規畫整理，草
坪步道皆極淨，乙酉試寫其境似有晴陽破霧。

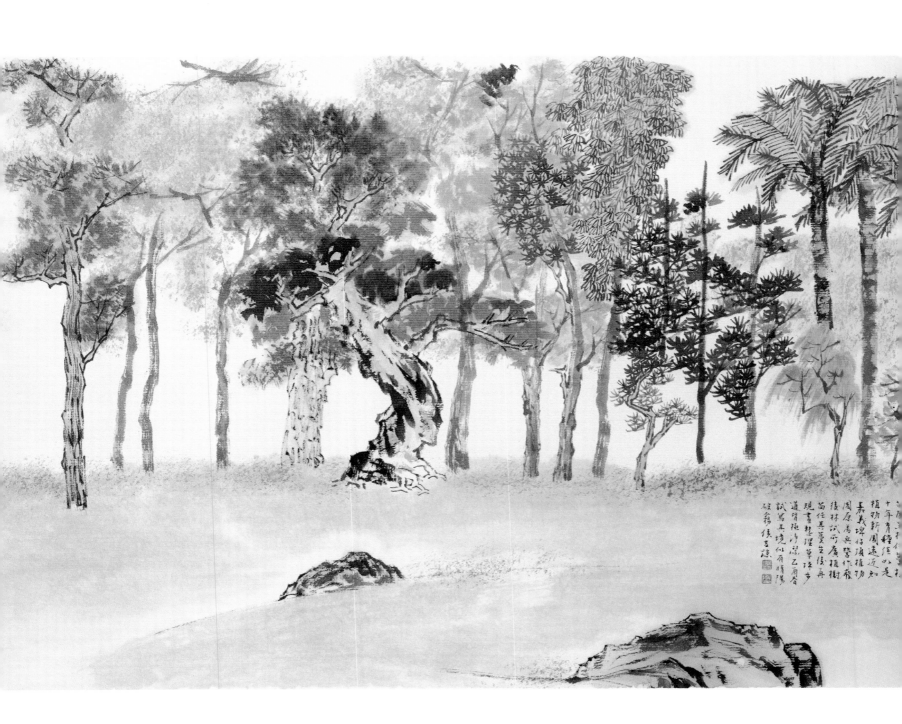

蓮華池研究中心

風吹巨竹意蕭蕭—蓮華池巨竹林

蓮華池山路車行—蓮華池戲寫

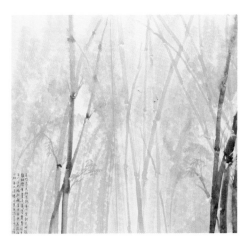 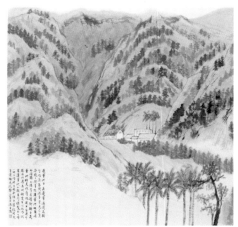

風吹巨竹意蕭蕭—蓮華池巨竹林　2005　金色羅紋　66×99cm

巨竹參天粗可抱，風吹葉翻天地搖；千竿萬簇難細繪，筆墨過處意蕭蕭。埔里
蓮華池有巨竹之林極壯觀，置身其中若綠海波濤，令人心神無比清曠，用重色
記之，乙酉三月。

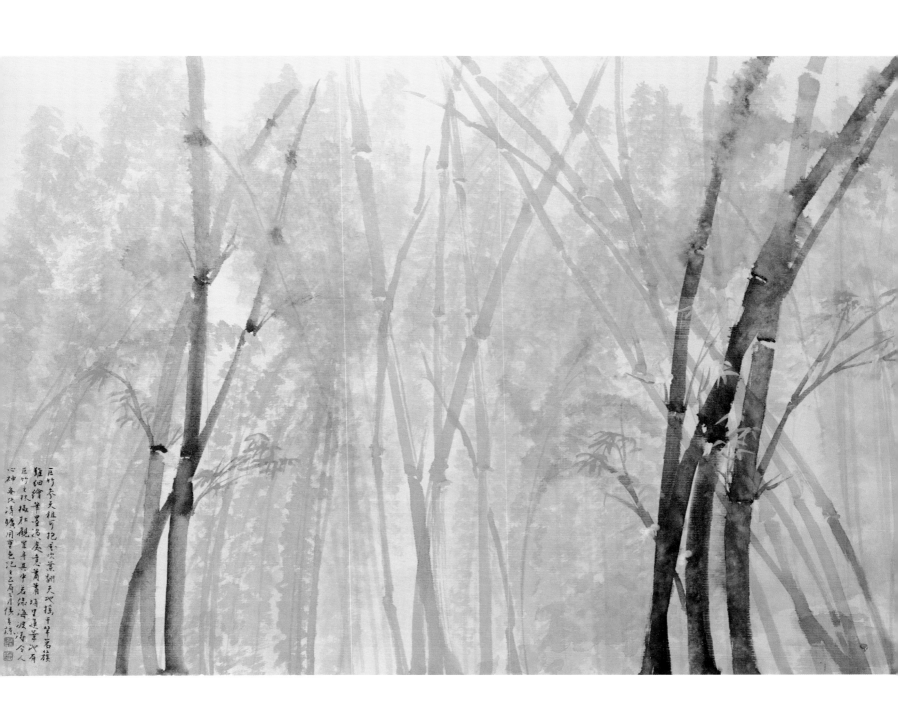

蓮華池山路車行─蓮華池戲寫　2005　銀色羅紋　66×99cm

蓮華池中無蓮花，滿園花樹皆作茶；客問流星常見否？笑答晚上問青蛙。蓮華池
地處深山，沿路山植皆為檳榔樹，至蓮華池始見保護林，園中苗圃所植，尚供應
其他研究中心，此作試寫蓮華池山路車行總覽，非一時一地之作也，王國財銀色
羅紋用色重染極見沉靜，乙酉春。

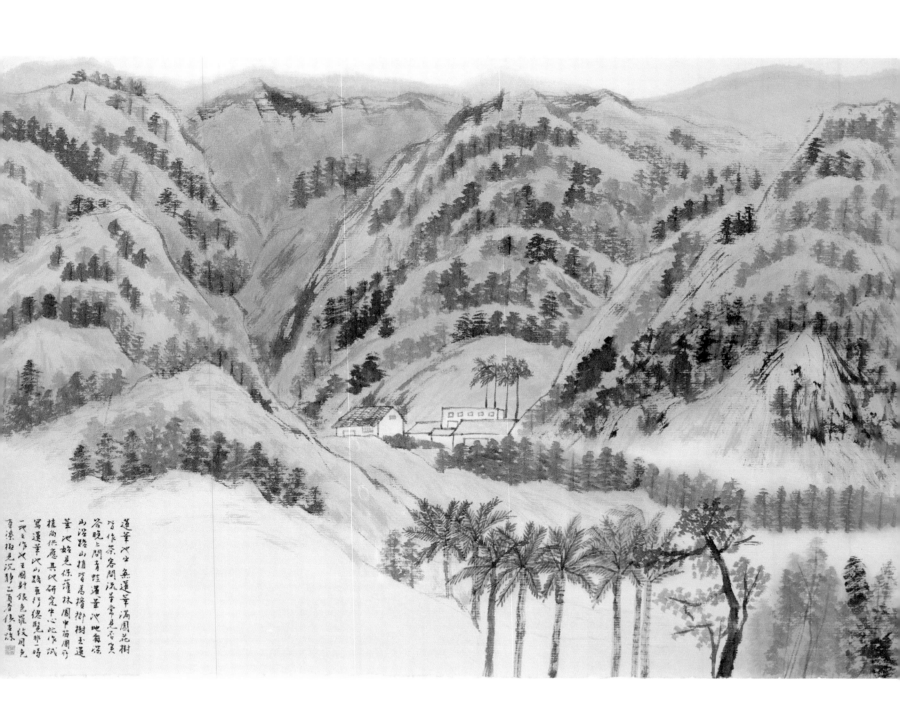

蓮華池山在魚蓮華滿園花樹
哲作茶客間況茶常是香美
答晚上問有經邁邁蓮池地魚燥
山沿路山植皆易檳榔樹至蓮
蓮池始見保護林園中尚周形
植尚供應共代研究中心此作試
寫蓮華池山駿重行總覽鄉暗
二池之作火王圍針銀色羅紋周光
首漆御光沉靜乙頁倚芳陳

畫品

太麻里研究中心

午霧輕籠寫銀宣—太麻里
潑墨寫林外風濤—太麻里牛樟林‧之一
濃葉破墨鐵幹枝—太麻里牛樟林‧之二
散鋒皴法寫秋山—太麻里山道
秋芒山道穿林行—太麻里山道
山林蒼莽連海天—太麻里俯瞰

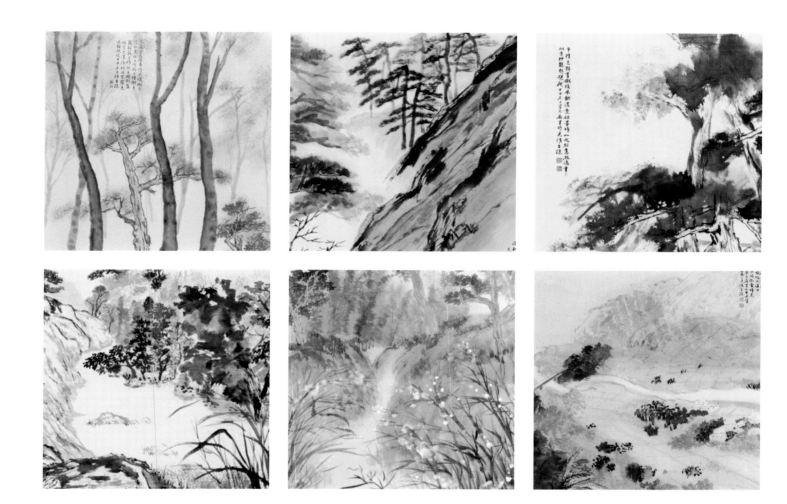

午霧輕籠寫銀宣—太麻里　2004
銀宣　66×99cm

石落山道阻車行，光蠟樹下趁取景；
林工修路又種樹，午霧輕籠牛樟林。
王國財製銀宣光澤隱約，用寫霧色，
風韻絕佳。

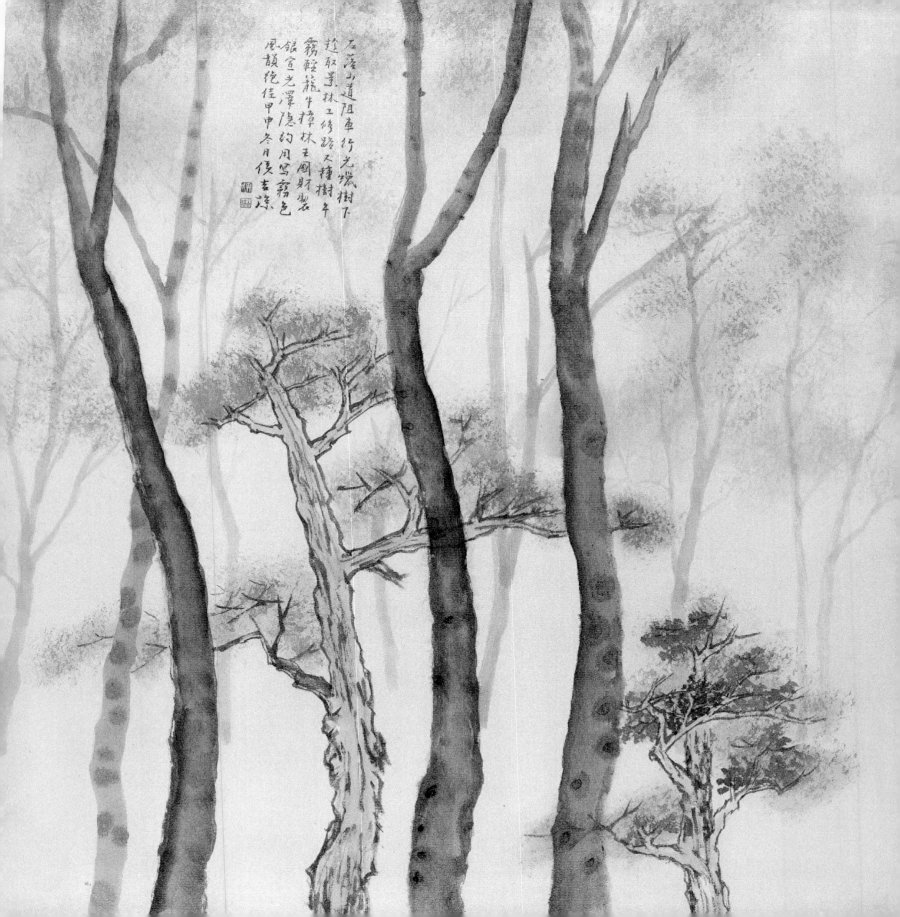

潑墨寫林外風濤—太麻里牛樟林・之一　2004　仿宋羅紋　66×99cm

山勢陡峭路難行，野鳥驚飛深樹鳴，牛樟林外風似濤，潑墨寫記秋日情。甲申深秋，至台東太麻里，見牛樟保護林，壯觀如是。

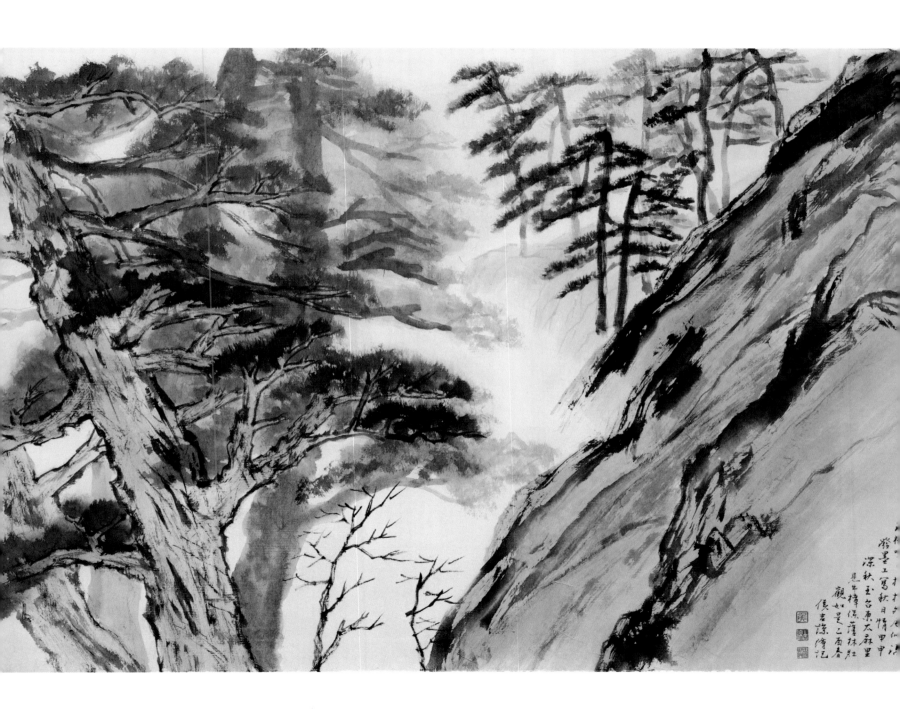

濃葉破墨鐵幹枝—太麻里牛樟林・之二　　2004　　仿宋羅紋　　99×66cm

牛樟老幹畫鐵枝，風翻濃葉破墨時，如此放意淋漓筆，似有神龍起硯池。甲申冬日寫太麻里所見。

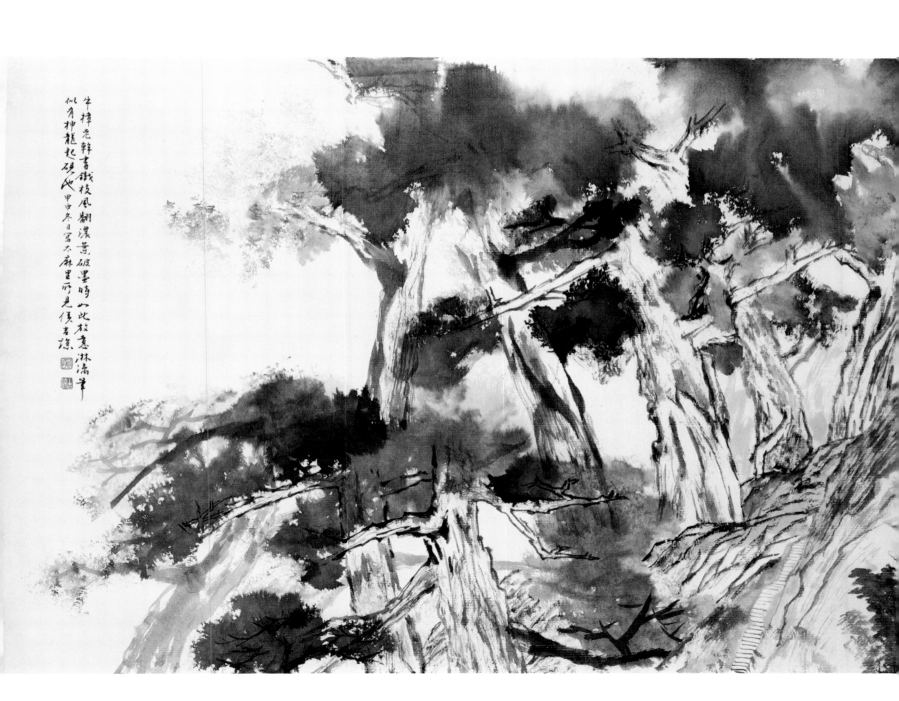

散鋒皴法寫秋山—太麻里山道　2004　金沙塵紙　66×99cm

撇葉如蘭寫秋芒，散鋒皴法畫群山，中留紙色白一片，車行過後無人跡。
甲申歲末，太麻里山中所見。

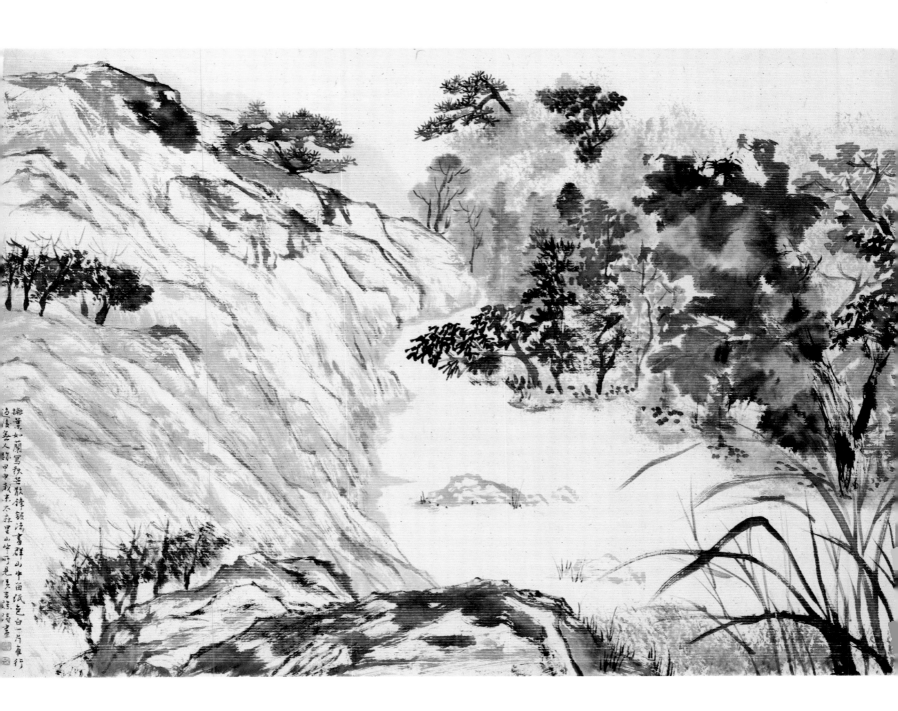

秋芒山道穿林行—太麻里山道　　2004　　仿宋羅紋　　99×66cm

秋芒怒放如春雨，淹沒山道無人跡；吉普輕吼穿林行，野鳥驚翅啼聲低。
甲申深秋，太麻里山道幾為芒草所掩，車行其中，所見者如是也。

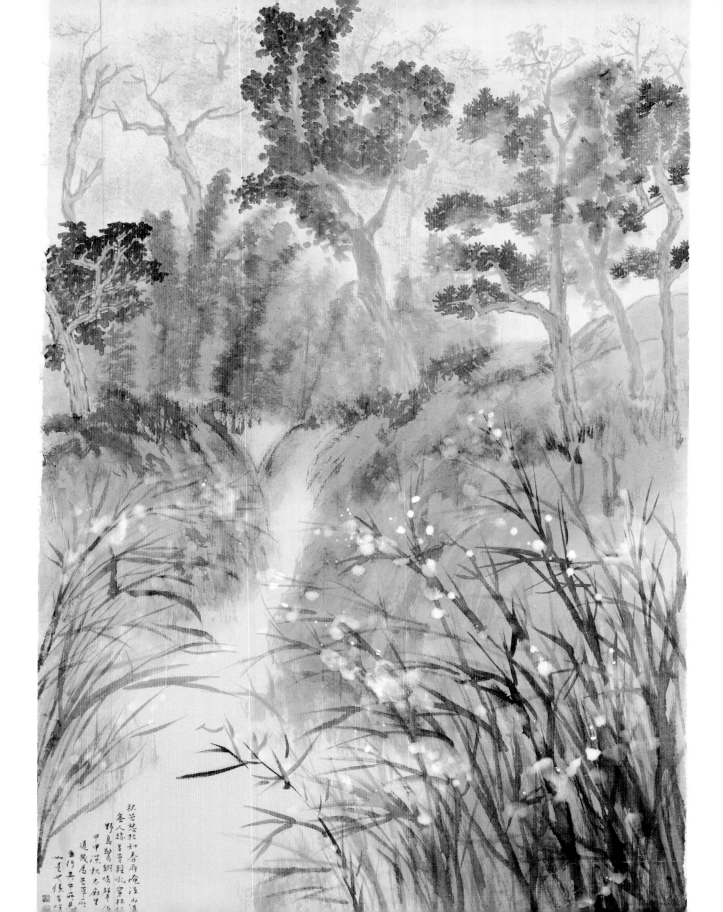

山林蒼莽連海天—太麻里俯瞰　2005　金沙塵紙　99×66cm

山林蒼莽連海天，秋風初涼入毫顛，河溪蜿蜒入海口，點染俯瞰當時見。
台東太麻里山中回望，乙酉三月。

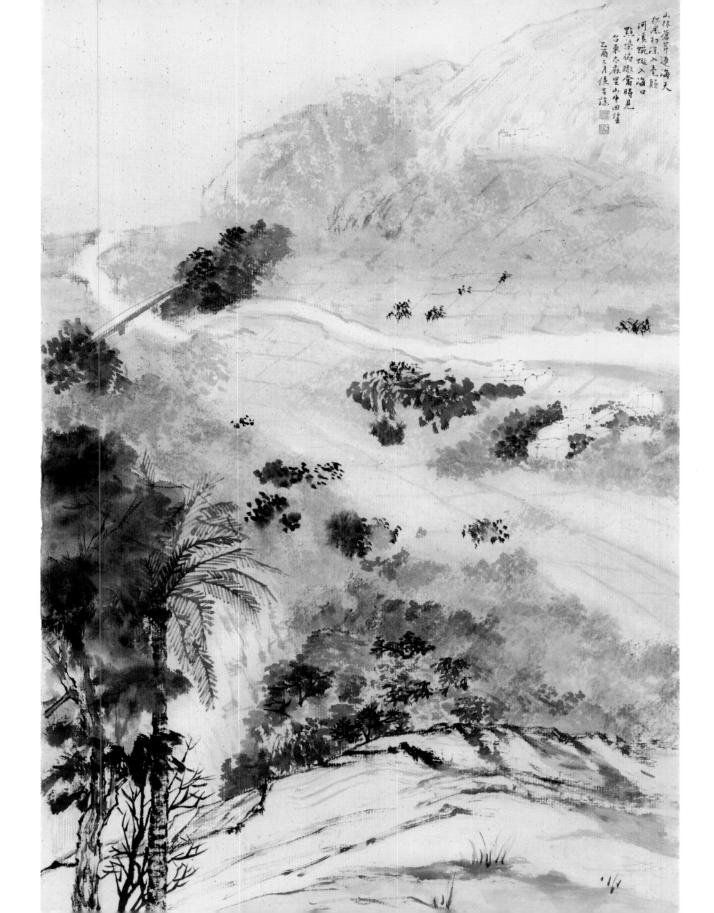

山林蒼莽通海天
松尾初涼入毫端
河濱縱巡入海口
畦塗樹縣當時見
台東大麻里山牛回望
乙酉三月俊吉陳

六龜研究中心

揮毫縱筆羅漢山—六龜十八羅漢山

潑染青綠寫山靈—扇平林景

山屋夜色無人聲—扇平山夜

山林飛瀑但聞名—扇平瀑布

十八羅漢山色看—六龜十八羅漢山

集水池邊坐小亭—扇平集水區

漫談詩書話將來—扇平林屋飲茶

詩畫五木齋—扇平五木齋

攜手漫行山道中—扇平林道

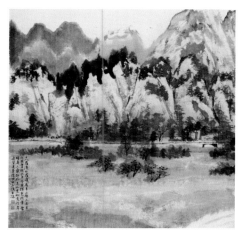
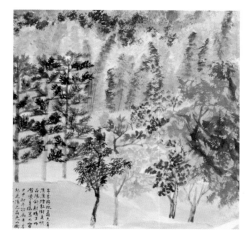
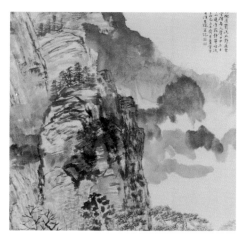
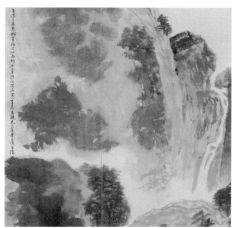
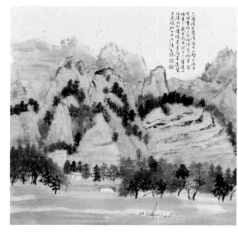
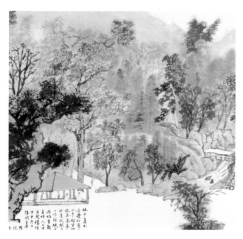
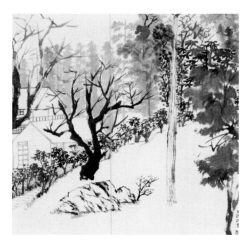
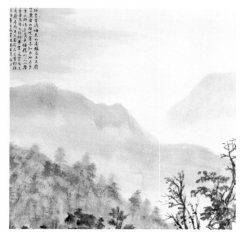
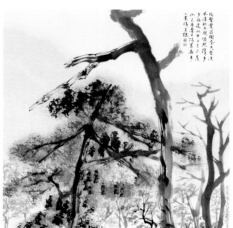

揮毫縱筆羅漢山—六龜十八羅漢山　　2004　　金沙塵紙　　99×66cm

十八羅漢非羅漢，扇平山勢不扇平，所相實相亦非相，揮毫縱筆當時看。六龜郊外有山景如是，河岸遠望甚秀偉。

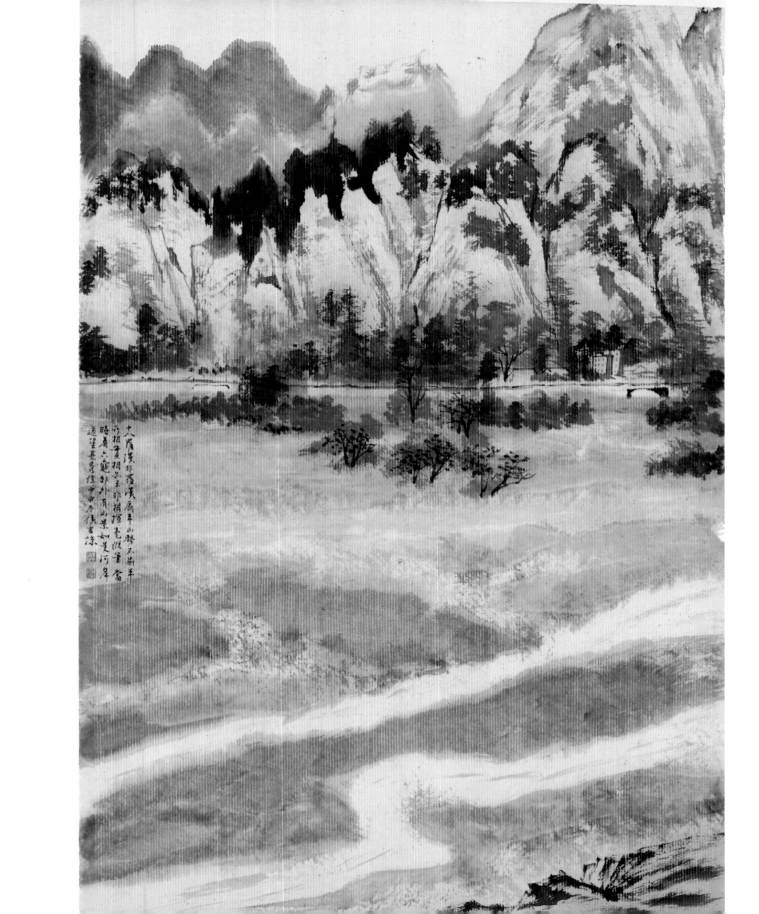

潑染青綠寫山靈─扇平林景　2004　絹澤紙　99×66cm

莽莽野林矗天屏，漠漠煙散樹更明，晶陽斜射晴方好，潑染青綠寫山靈。
甲申初冬訪扇平，晨起見陽光晶亮，山樹皆如洗，歸後用王國財絹澤紙寫之。

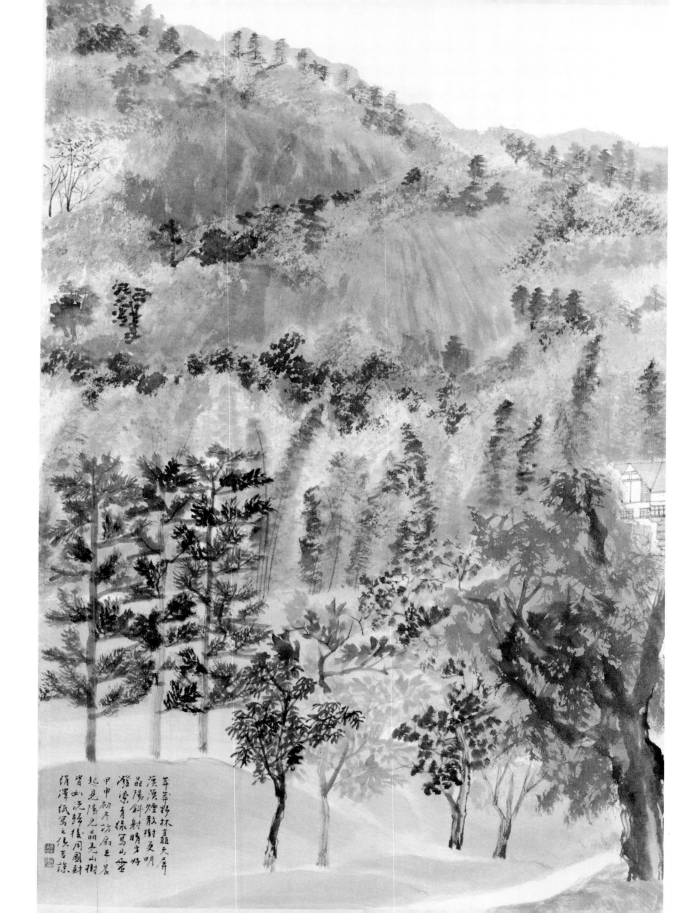

莽莽野林畫天涯
漢漠煙散樹更明
晶陽斜射晴方好
澄淥青綠寫山靈
甲申初冬於疎廬五晨
起先陽光晶光山樹
覺如洗歸後用國彩
絹澤紙寫之倓吉諫

山屋夜色無人聲—扇平山夜　　2005　　金宣　　99×66cm

五木齋前山色沉，林樹蒼鬱流水靜，夜雲低飛銀河高，自慶堂裡無人聲。
甲申冬日，宿扇平林屋，夜行山道，清寂靜寧，唯流水、蟲蛙、夜風、
晚星而已，五木齋、自慶堂皆珍貴木屋。乙酉春日侯吉諒寫記。

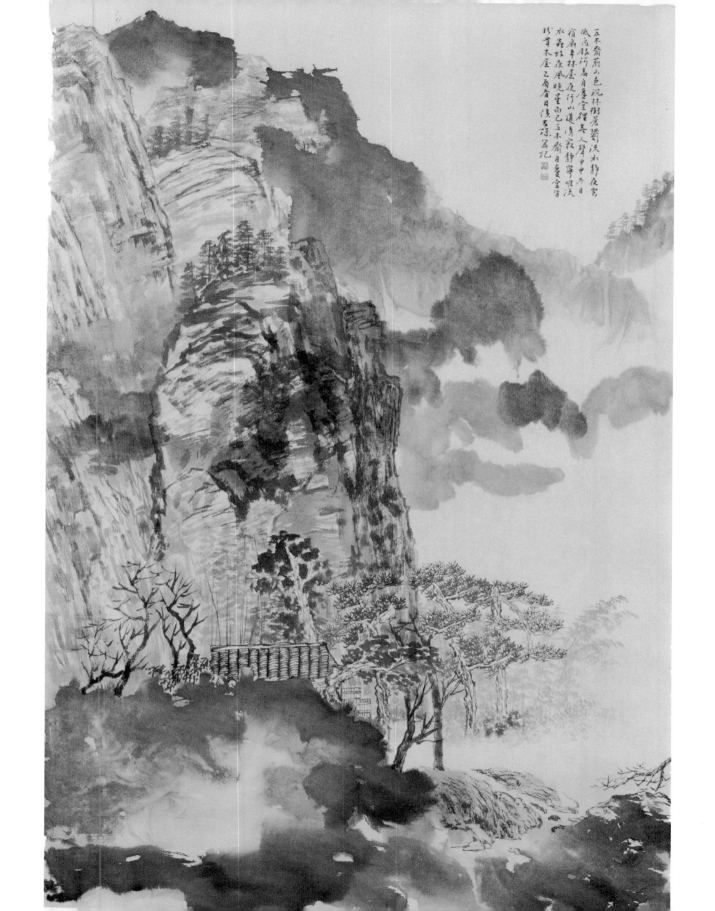

山林飛瀑但聞名—扇平瀑布　2005　金宣　99×66cm

山中有瀑不老泉，鐵畫銀勾似飛劍，冬日來遊但聞名，寫入畫景若親見。

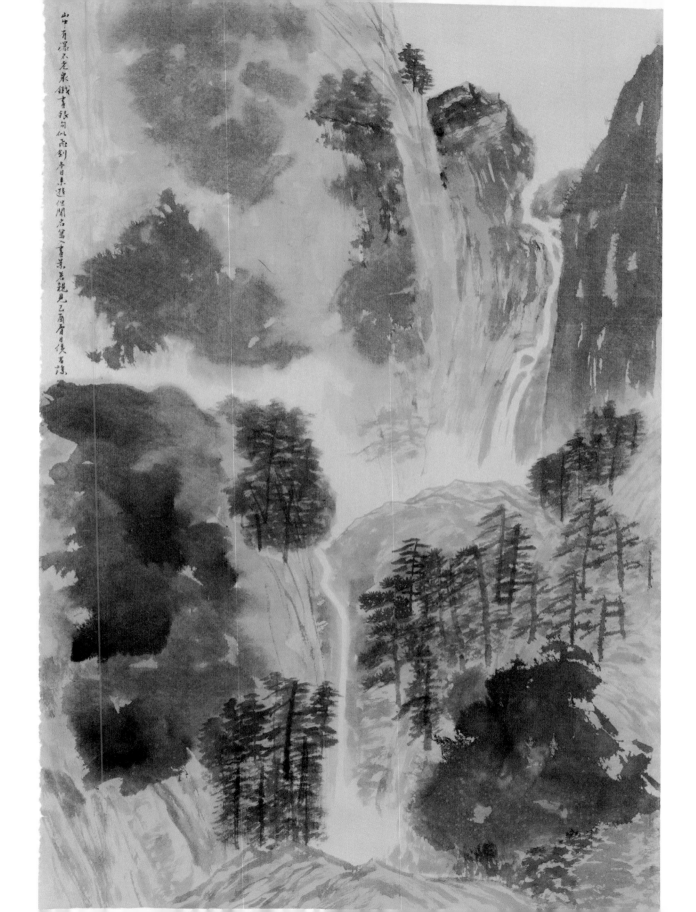

十八羅漢山色看─六龜十八羅漢山　　2004　　桑斑雁皮　　99×66cm

十八羅漢非羅漢，扇平山勢不扇平，所相實相亦非相，揮毫縱筆當時看。六龜至
扇平間有十八羅漢山，沿溪而列，偉峻秀美，隔岸望，更見瑰壯。

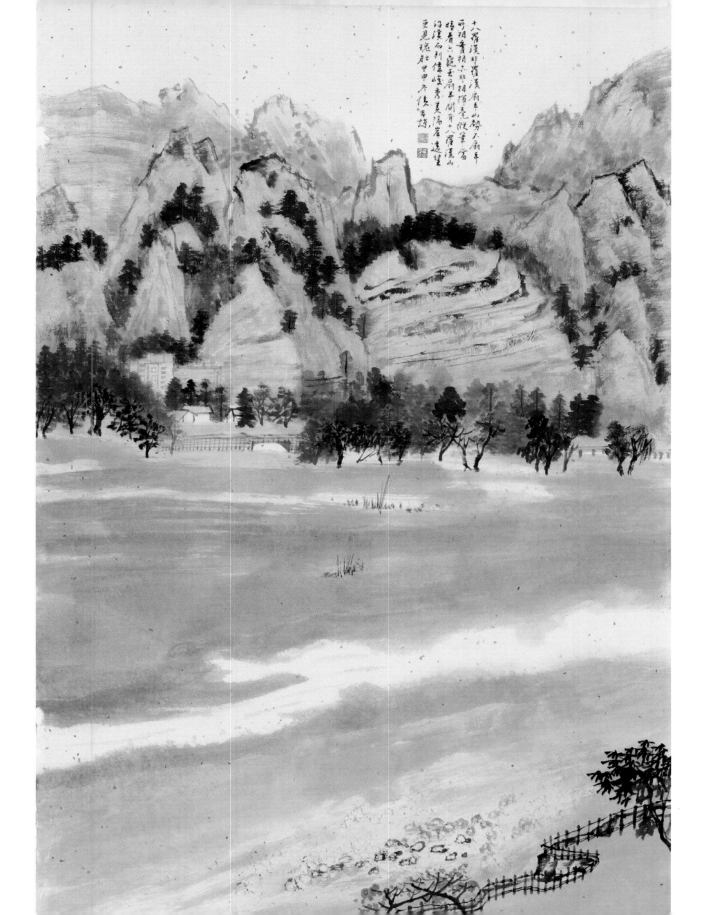

集水池邊坐小亭—扇平集水區　2004　冷金羅紋　99×66cm

林中集水小池塘，谷邊紅葉是楓香；小亭對坐殊言語，林氣氤氳皆芬芳。林業試驗所扇平工作站，規畫完善，原始生態保存良好，人工建設與自然環境相融。甲申冬日初訪，歸後用王國財冷金羅紋寫記，似得其清曠。

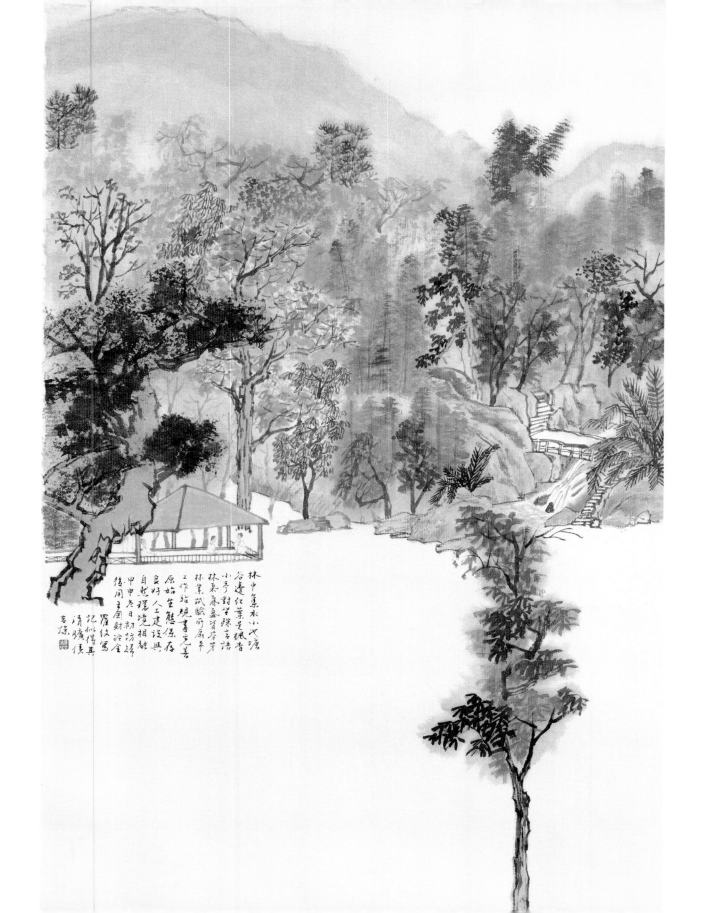

林中集水小水塘
谷邊紅葉是楓香
小寺對坐殊言語
林泉為盡皆芬芳
林業試驗所扉年
工作施規書完善
原始生態保存
良好人工建設與
自然環境相融
甲申冬日初訪歸
後用王蒙財法金
瞿紋傳寫
記似儔其
清曠侯
志揀

漫談詩書話將來—扇平林屋飲茶　2004　金沙塵紙　99×66cm

碧山深處絕塵埃，花木茂密自在開；雨霧輕隨茶煙起，漫談詩書話將來。甲申冬，宿扇平，木屋前與國財兄飲茶庭中，侯吉諒畫。

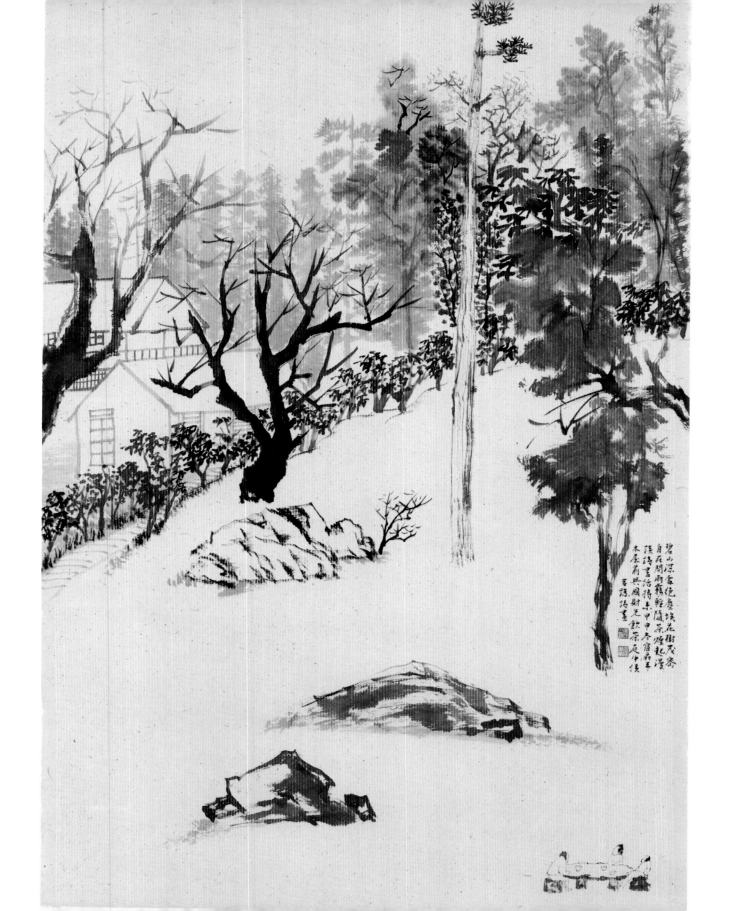

詩畫五木齋─扇平五木齋　2005　生宣　99×66cm

大師曾昔渡海來，山屋賜名五木齋，翁之樂者山林也，客亦知夫水月乎。林業
大師侯過，廣東梅縣人，一八八零年生，東京帝大林科畢業，一九四七年來台
考察，為扇平木屋命名並書對聯，同宗後輩自感榮殊。

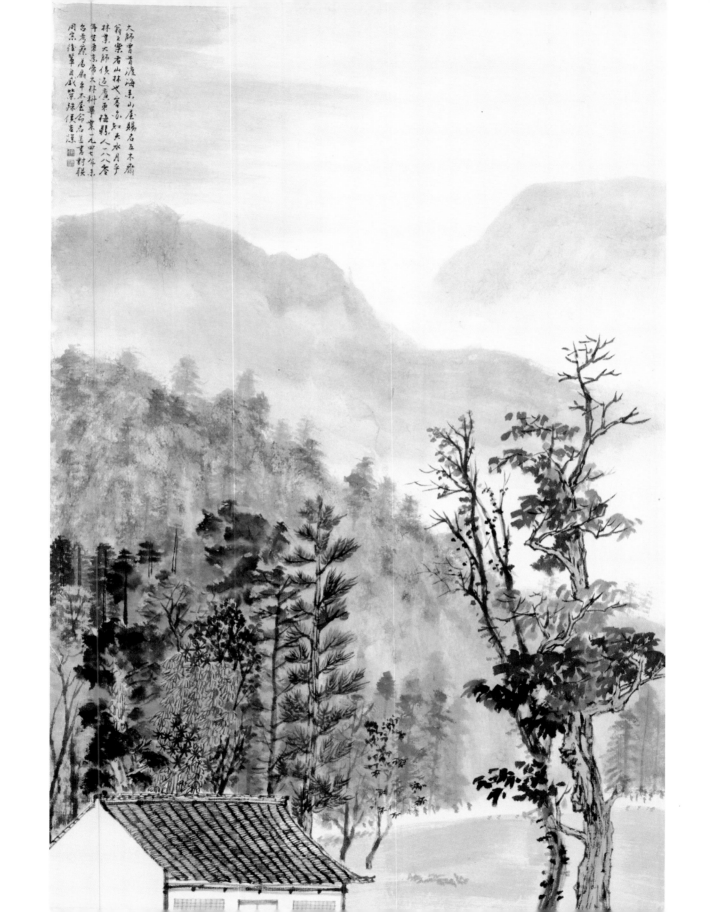

攜手漫行山道中—扇平林道　2005　生宣　99×66cm

枝繁葉密樹參天，雲淡風輕秋冬間，悠然攜手步林道，此中日月不羨仙。
乙酉春日，記寫扇平小景。

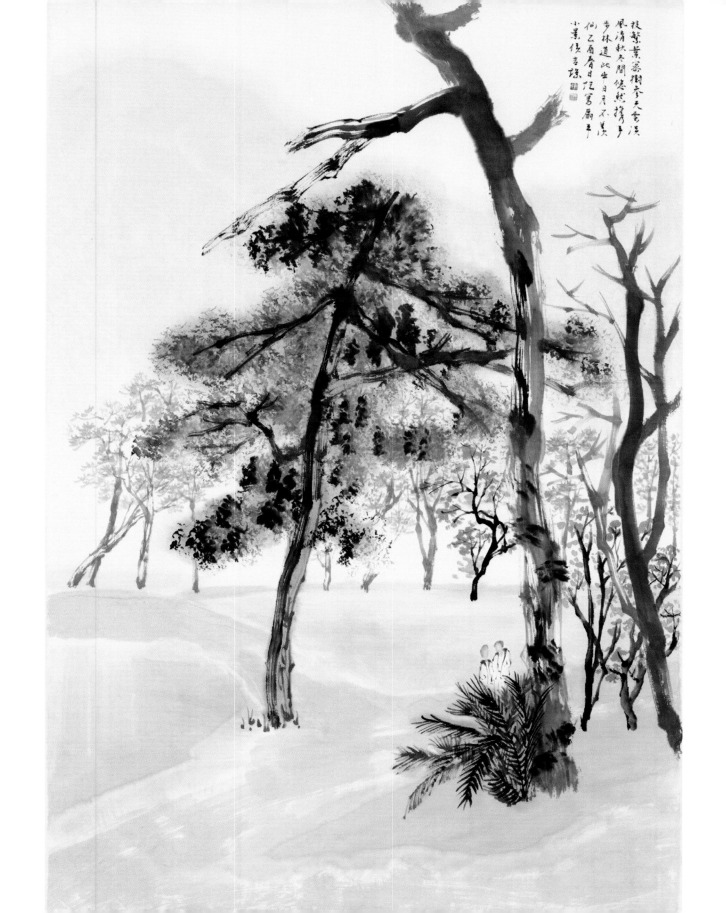

畫品

恆春研究中心

珊瑚谷中垂榕奇—墾丁垂榕谷

福木隧道綠遮霄—墾丁林道

雲濤如浪金光中—墾丁海邊

觀海樓上望海角—墾丁觀海樓眺望

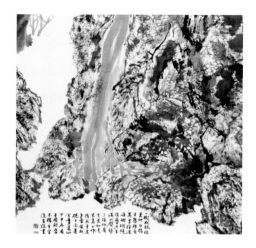

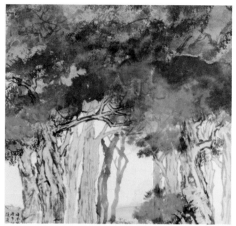

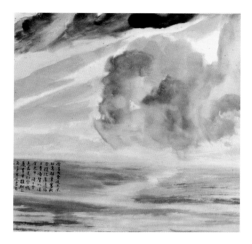

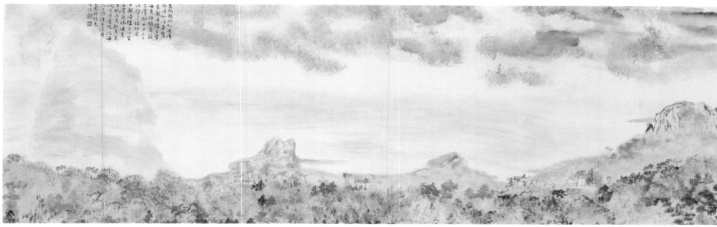

珊瑚谷中垂榕奇—墾丁垂榕谷　2004　木棉宣　99×66cm

一樹成林根垂地，白榕生態殊奇異；曾經滄海珊瑚礁，堆疊洪荒滿山壁。墾丁植物園奇景如是，寫意之作務求筆墨多變，圖成視之亦甚合實景也，甲申冬用王國財紙木棉生宣。

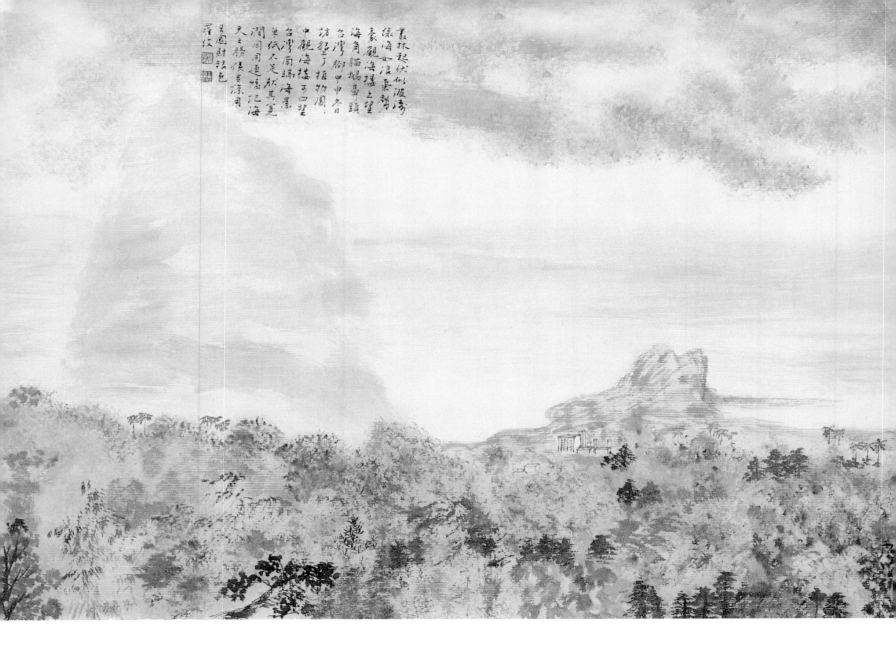

叢林起伏似波濤
綠海如浪景象豪
豪觀海樓之望
海角貓鼻頭
名灣胸中各
訪鵝了植竹園
中觀海樓可四望
台灣南端海景
單紙不足敞其美
閣周用連幅記海
天之勝俟圭諸用
王國財銀包
屠佛圖

雲濤如浪金光中—墾丁海邊　　2005　　桑斑雁皮　　99×66cm

潑墨成雲追天風，放意驅筆寫秋空，猶記岸邊極目看，濤聲如浪金光中。
海上雲色最是幻變瑰麗，畫筆難狀，乙酉三月寒流盡去，滿室晴陽甚佳。

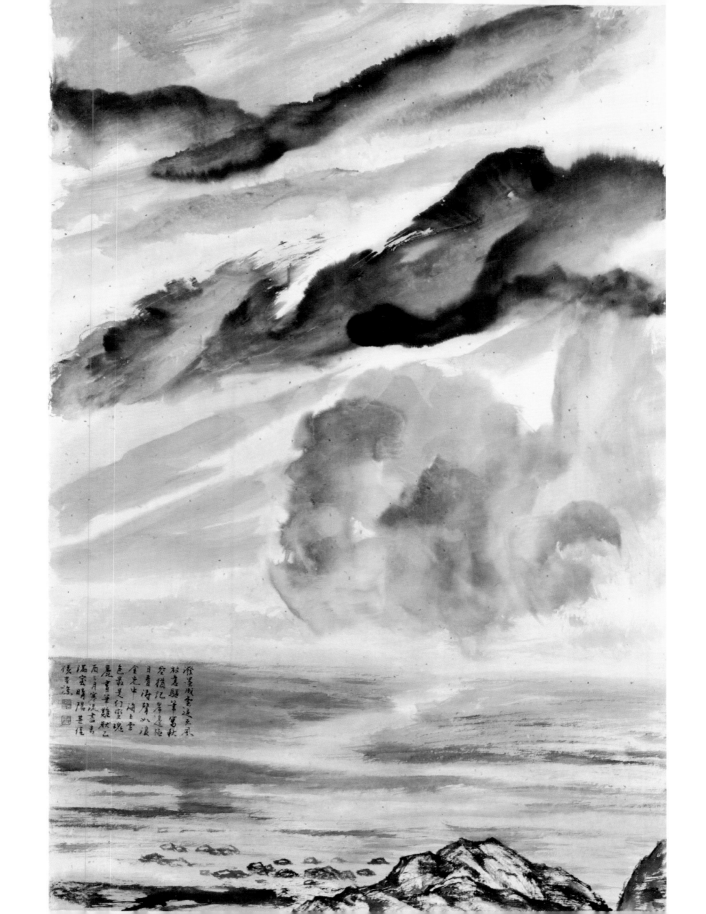

福木隧道綠遮霄—墾丁林道　2005　金色羅紋　99×66cm

海風撼樹聲如濤，木中漫步卻逍遙，福木列隊成隧道，仰首綠蔭遮雲霄。
乙酉三月寫。

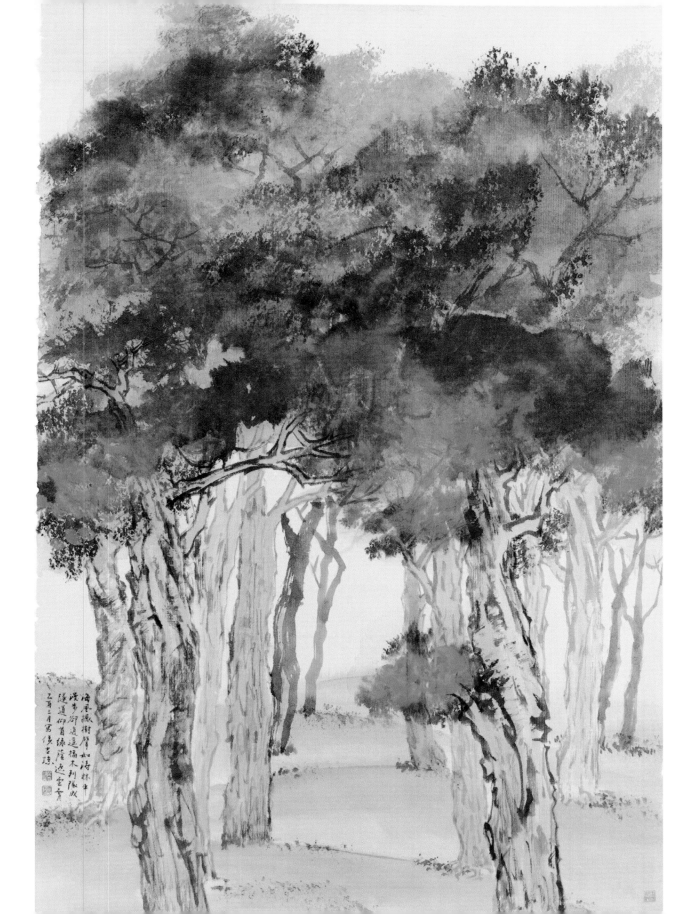

海風撼樹聲如濤 林木
漫步御道 延福木列陣
隧道仰首 綠蔭迄雲宵
乙酉三月寫 侯吉諒

畫品

台北植物園

秋雨落葉灑面涼—台北植物園
看荷貪坐暗香濃—台北植物園
硬黃紙寫新荷花—台北植物園
硬黃紙寫新荷花—台北植物園

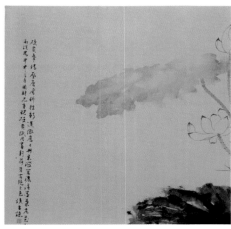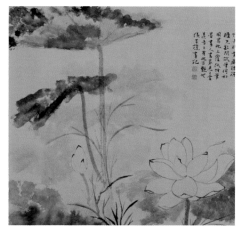

秋雨落葉灑面涼—台北植物園　2004　絲絮紙　99×66cm

此苑荷花名最揚，水殿風來夢亦香，午醉醒來欲潑寫，秋雨落葉灑面涼。
甲申秋，寫台北植物園。

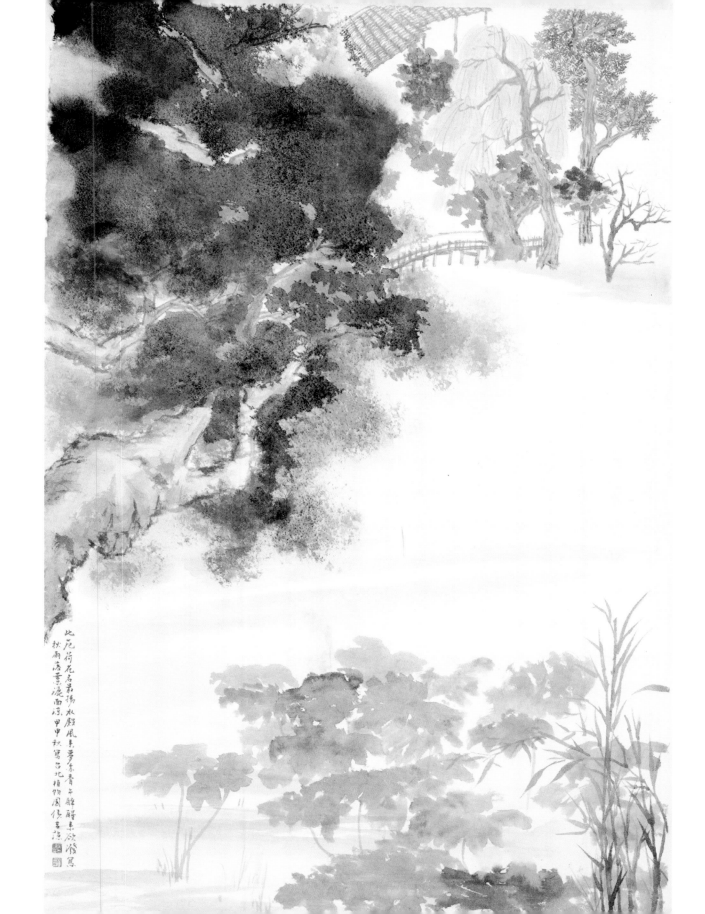

此苑荷花名景揚
秋雨塘景渡雨凉
甲甲秋寫台北植物
園偶感滹

此苑荷花名景揚水殿風來夢未青年歌鬧素欲凉寫

看荷貪坐暗香濃—台北植物園　2005　冷金羅紋　99×66cm

風吹密葉綠雲動，樹影搖曳金波湧，只為看荷貪坐久，花氣漸凝暗香濃。
台北植物園以荷花池最負盛名，夏季荷池景色美不勝收，凡所遊，必留連
難去，乙酉初夏賦新詩，記耳目之得。

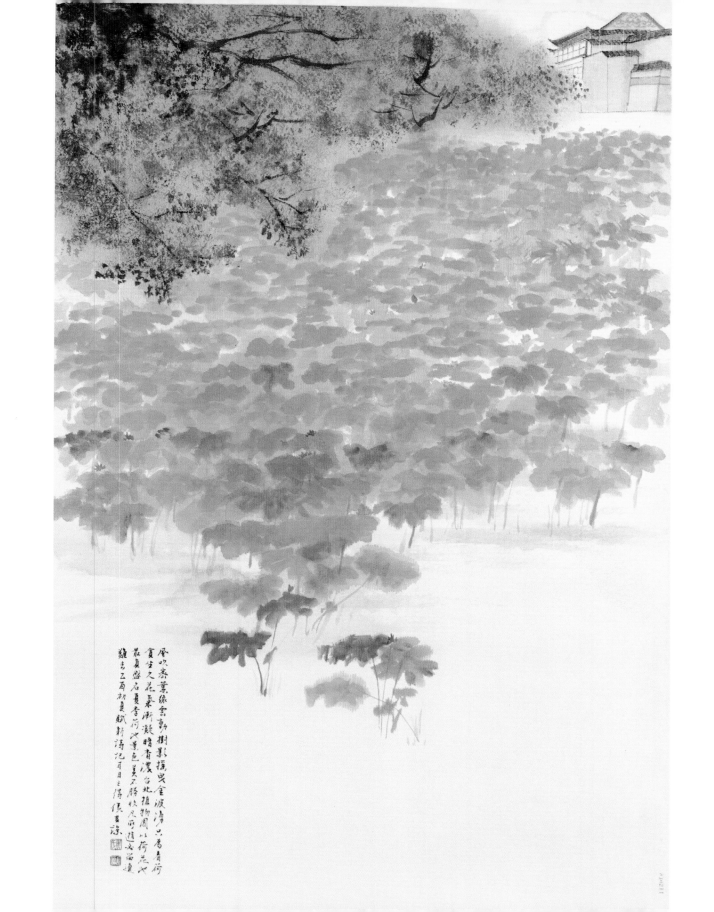

硬黃紙寫新荷花—台北植物園　2004　硬黃紙　70×75cm

硬黃紙傳盛唐風，科技新造傲舊工；興來潑寫濃淡墨，葉老花嫩兩從容。
甲申三月，王國財兄新製硬黃紙贈余，其珍貴藏諸深櫃，兄數問試筆何如
，因寫此上覆紙性筆墨，畫人書家見之，當羨吾之有此古艷也。

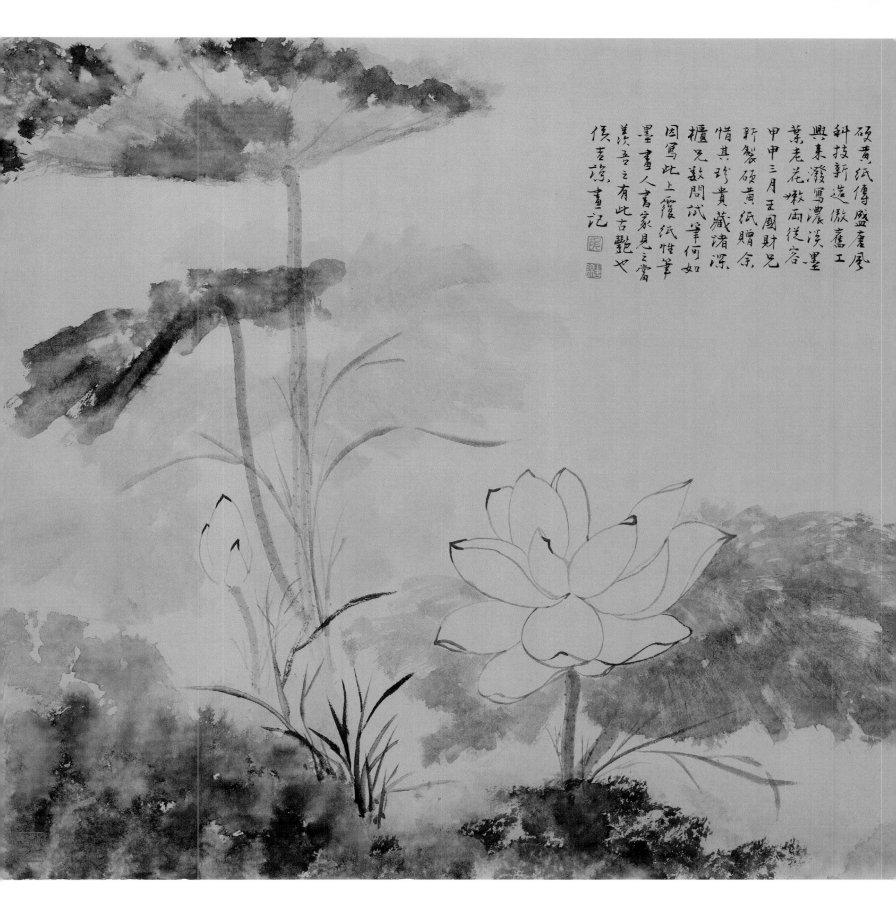

碩黃紙傳盛唐風
科技新造傲盧工
興來潑寫濃淡墨
葉老花嫩兩從容
甲申三月王國財兄
新製碩黃紙贈余
惜其珍貴藏諸深
櫃兄敖問試筆何如
因寫此上覆紙惜筆
墨書人書家見之當
莫漢吾之有此古艷也
侯吉諒畫記

硬黃紙寫新荷花—台北植物園　2004　硬黃紙　70×75cm

硬黃紙傳盛唐風，科技新造傲舊工；興來潑寫濃淡墨，葉老花嫩兩從容。
甲申三月，國財兄重現硬黃紙，用畫新荷有古豔之色。

碩貢牽清啟唐屬科技新造徽鹿工興來澄寫濃淡墨葉老苑敗兩浅君甲申三月國財兄臺現碩貢紙用畫新荷有古艷之色候吉琼

紙品

金石印賞箋製作記

王國財

金石印賞箋製作記

王國財

紙是我國古代重大科技發明之一，手工造紙有悠久的發展史，並與特殊的書寫工具及書體、繪畫體系發展有密切關係。早期書家由實際書寫藝術所領略的心得，引導了文房用具的製作方向，當文房用具適用性增加後，卻往往導致書風的轉變，文房用具中，又以紙張的製作與墨跡的揮灑最具相關。

造紙工藝的發展，最初著重在書寫、繪畫的實用功能，之後逐漸增添與實用無關的裝飾功能。七十年代出土的東漢居延金關紙及扶風中顏紙，雖然具備紙的初步形態，但形質粗糙，能否用來書寫尚且存疑，但到了漢末三國時期(AD 265)文字字體已歷經甲骨文、金文、篆、隸、草、行、真書等階段的發展，次第演進，筆墨紙硯書寫工具，也都相繼發展至相當完美的程度。

手工造紙在發展的過程中，除了造紙原料的擴展、造紙工序的改進之外，基於實用及裝飾性的目的，逐漸發展出各種加工技術，如研光、填粉、施膠、塗蠟、染色、灑金及印花等，從歷代書畫名蹟用紙，不難想見加工手工紙之多樣性，其中填粉工藝，即今之塗佈工程起源於公元四世紀之東晉時代，這應該是粉箋的前身；塗蠟加工也不晚於唐，並有黃、白蠟箋之分，著名的硬黃紙及金粟山藏經紙，就是這一類加工紙的代表；另外唐代還有填粉的蠟箋紙，或曰粉蠟箋，係將前述填粉與塗蠟工藝合二為一。之後為了裝飾性的目地，更在這些紙上以金銀泥描繪，其裝飾美感的重要性凌駕成為實用功能的之上，澄心堂紙、明仁殿如意雲粉蠟箋、梅花玉版箋等是為代表。這些華麗的紙張成為王侯公卿、文人雅士企求寶惜的對象，清同治八年(AD 1869)，細潔獨幅雙料純蠟蠟箋每張工料銀五兩九分，比最高級的綢緞還要貴，宋朝文人曾經形容有名的澄心堂紙「千金不許市一枚」，也許是文人筆下的誇飾，但與事實也相去不遠了。

這些華麗珍貴的加工紙，主要是在一般的手工紙上添加了塗佈層、顏色及紋飾三項要素，例如元紙中有名的明仁殿明黃地如意雲粉蠟箋，其中粉蠟、明黃地、如意雲分別相對應於上述三項要素。此三要素中又以紋飾最引人注目，它不但可以美化紙張，獨特的紋飾系統也可以反映各民族、社會的時尚風貌，使其深具特色。

前些日子，依如意雲紋樣試製了少量粉箋，甚為得意，也繼續試驗累積了一些心得，便思試製別款粉箋，然而究竟該採何種紋飾讓人傷透了腦筋，參考了各種有關圖案、紋飾的書籍，許多紙的名稱亦與之相關，甚至在紐約買到一本有4260個日本設計圖案的參考書，多則多也，美則美矣，總覺得少了些甚麼。集瓦當紋也曾經是考慮之一，市售瓦當紋飾的紙多作成五字或七字聯子式，可加以更改變化，但仍然覺得創意不足；不過，由瓦當自然想到中國的篆刻藝術來，壯士舞劍、美女拈針、

太華孤峰、重山疊翠、疏可走馬、密不容針等印象一下子就鮮活起來，真有驀然回首的感覺。

於是金石印賞箋的製作方向，就大致確定了。

中國人用印璽的歷史比紙的發明還要早，金石篆刻並逐漸發展成一門獨特的藝術，與書法、繪畫藝術相互輝映，印章甚至成為書法、繪畫作品中不可或缺的部份，有些作品甚至可以因之更形生色。除了姓氏、字號、齋館印外，大量以雋永短句為印文的閒章，更豐富了此方寸藝術的內涵，閒章印文讀來或會心一笑，或心生同感，或富饒機趣，再加上各家篆法、章法、刀法的變化，至為可觀。要在這麼豐富多樣的印譜裡擷取資料不免遺珠、掛一漏萬，不過那也是沒辦法的事了，至於選取的原則全憑個人主觀喜好，並無定則，主要以有清一代及民國先輩金石名家作品為主，計43家202件，當代青壯輩4人16方，都是我手頭有的章子，總計47家218印（見表一），各家少則一印，多者如王禔有39印之多，幾乎佔總數五之一，個人喜好可見一般。

當代有很多優秀的作品，但因為大多數的作者聯絡不易，難以取得使用授權，只好暫時割捨，並借王禔一方〈不薄今人愛古人〉的詞以表心跡了。

這麼多詞句優美的閒章，如果在版面上隨意排列，那就未免可惜了，有沒有可能把他變成一篇稍具可讀性的文章呢？這麼多印章的文句要排列組合成文章，感覺有點像拼圖，但是因為在電腦上編輯，東挪西移，尚屬便利，其間電腦中毒，趁機汰舊，不免又多了一番折騰。初稿寄予好友吉諒兄，他給的評語是「文義不通，但有些地方有詞的感覺」，這當然不意外，不過，我是已經盡最大的努力了，其中不免有遷強、不合宜之處，也有誇張、甚至囂張到欠罵討打的地方，都只好請觀者一切海涵了。吉諒兄在看過試作的樣張後，寫了一首古詩：「金石方寸藏乾坤，印賞名家羅古今，文采刻劃俱儒雅，華箋集成更丰神。」除了最後一句實在太過溢美，前面三句倒是把金石印賞箋的選印原則都提到了。

表一：金石印賞箋金石家及印章數統計表

編　號	姓　　名	生　卒　年	印　章　數	編　號	姓　　名	生　卒　年	印　章　數
1	丁　敬	1695-1765	3	25	吳　涵	1876-1927	1
2	蔣　仁	1743-1795	2	26	金　城	1878-1926	1
3	鄧　石　如	1743-1805	4	27	丁　世　嶧	1878-1930	1
4	黃　易	1744-1802	2	28	高　時　顯	1878-1952	1
5	奚　岡	1746-1803	2	29	丁　仁	1879-1949	1
6	陳　豫　鍾	1762-1806	3	30	王　禔	1880-1960	39
7	陳　鴻　壽	1768-1822	3	31	李　尹　桑	1882-1943	2
8	趙　之　琛	1781-1852	3	32	鄧　萬　歲	1884-1954	1
9	吳　讓　之	1799-1870	7	33	謝　光	1884-1963	1
10	錢　松	1807-1860	1	34	壽　璽	1889-1950	3
11	徐　三　庚	1826-1890	4	35	喬　曾　劬	1891-1948	5
12	趙　之　謙	1829-1884	4	36	馬　範	1893-1969	2
13	吳　昌　碩	1844-1927	10	37	趙　鶴　琴	1893-1971	2
14	黃　士　陵	1849-1908	7	38	趙　厓	1897-1967	2
15	徐　新　周	1873-1925	6	39	鄧　散　木	1898-1963	20
16	王　大　圻	-1924	10	40	濮　康　安	1899-1963	1
17	齊　璜	1863-1957	8	41	方　巖	1901-1987	5
18	丁　尚　庚	1865-1935	2	42	韓　競	1905-1976	3
19	唐　源　鄴	1866-1968	5	43	江　兆　申	1925-1996	5
20	葉　為　銘	1867-1948	1	44	陳正隆(小魚)	1947-	2
21	趙　石	1874-1933	3	45	侯　吉　諒	1958-	7
22	趙　時　棡	1874-1945	2	46	李　宗　焜	1960-	1
23	童　大　年	1874-1955	4	47	李　清　源	1965-	6
24	陳　衡　恪	1876-1923	10	總　計	47家		218

金石印賞箋印稿全文：（下標爲金石家編號）

吉祥[12]・吉祥止止[2]・一心念佛[39]・心無妄思[1]・守分安命順時聽天[23]。

如是[2]・閑邪存其誠[39]・此心安處是吾鄉[41]・放下便是[24]。

聽濤臥雪[39]・至人無夢[19]・樂山樂水[16]。素情自處[6]。

不舞之鶴[21]・染而不色[24]・我生靡樂[16]・本色住山[1]・所願在優游[23]。

平陽[4]・雲階[7]・曉霞[13]・物常聚於所好[9]・靜觀[17]・覺非[8]・長樂[39]。

先生不知何許人[39]・今之隱人者[24]・美在己[24]。

天下不平[39]・自求多福[18]・主靜[30]・且安[38]・養愚[21]・無憂[43]。

此身丘壑是前緣[42]・垂頭自惜千金骨[15]・俠骨禪心[8]・任逸不羈[30]・所願在優游[23]。

大辯若訥[13]・語不驚人[39]・虛中應物[13]・至誠無息[41]。

高蹈獨往蕭然自得[32]・質性自然非矯厲所得[43]。

天地豈私貧我[16]・萬言萬當不如一默[30]・心不貪榮身不辱[9]。

平澹天真[30]・實事求是[9]・有所不爲[11]・爲而不有[39]。

好此不倦[33]・樂此不疲[39]・依仁游藝[39]・優游自得[15]。

率真[14]・一肚皮不合時宜[3]。寧肯人負我[17]・心安[23]。行道有福[13]・願保慈善千載爲常[1]。

君子之量容人[17]・海納百川有容乃大[40]・開拓萬古之心胸[30]。

腳踏實地[30]・千里之路不可扶以繩[16]。般根錯節[16]・其根厚者其葉茂[24]。

人貴有自知之明[42]・我生疏嬾無所能[30]・窮理盡性無惡於志[31]・材與不材之間[14]。

褒殘守缺[14]・不求甚解[16]・時得一二遺八九[19]・與人同耳[14]。

千秋願[34]・安得倚天劍跨海斬長鯨[14]。

國財造紙[44]・未嘗別具手眼[28]・遺耳目[24]・奪造化霛气[30]。

逆旅小子[5]・能自樹立不因循[34]・占盡人間徹底癡[30]。

青鞋布襪從此始[30]・有好都能累此生[30]。白髮如絲日日新[41]・衣帶漸寬終不悔[41]。

心游目想移晷忘倦[43]・偶有所得便欣然忘食[43]・暫得于己快然自足[30]。

劍膽琴心[29]・意與古會[3]・以古自華[19]・可貴者膽[38]・放膽[14]・吾腕有鬼吾眼有神[19]。

世人那得知其故[11]？事非經過不知難[9]・多好盡無成[34]。

千金易得[22]・苦鐵不朽[13]。以待知者看[30]・有眼應識真偽[17]。

王國財紙[45]・壹切惟心造[9]・不薄今人愛古人[30]・曾經我眼即我有[30]・不負此穹蒼[39]。

本色雁皮紙[47]・意到[24]・不古不今稍出新意[26]。

楮皮紙[47]・古趣[30]・短長肥瘦各有態[30]・翠墨淋漓齲紙香[31]。

本色楮皮紙[47]・銘心絕品[21]・壽如金石[16]。

熟皮紙[47]・上下千年[14]・可大可久[45]。

三椏羅文[46]・天下無雙[15]・玄之又玄[24]。

雁皮紙[47]・明白方正[45]・舒卷平直[45]。

如如是是[15]・真實不虛[30]・是造物者之無盡藏也[43]。

此中有真意[13]・慷慨當告誰[39]？

山雞自愛其羽[30]・知音者芳心自同[20]・若風之遇籟・會心處不在遠[30]。

楮皮宣[47]・國財紙[44]・知者樂[19]・如此至寶存豈多[30]？得者寶之[16]・宜茲收藏[36]。

家住西子湖頭[22]・千頃波[15]・煙波江上[45]・雲山何處[45]？

晴窗一日幾回看[30]？繞屋皆青山・我欲乘風歸去又恐瓊樓玉宇高處不勝寒[30]。

壺中日月長[37]・壯志逐年衰[30]・一杯長待何人勸？雲在意俱遲[6]。

回首舊游何在柳煙華霧迷春[8]・百年庸裡過萬事醉中休[30]。

閒愁最苦[35]・醉後空驚玉箸工[30]・曾在沚瀾處[11]・嘯傲[11]。

苦中作樂[39]・一醉覺身輕[17]・鳥飛魚躍[37]・返老還童[23]・真然[9]。

後之視今亦猶今之視昔[16]・但未白頭耳[35]・豈必有為[39]？閑靜自適[30]・消摩歲月之法[27]・遊戲[24]。

不為無益之事何以遣有涯之生[30]・附庸風雅[39]・自得逍遙意[5]。

斷橋殘雪[36]・水邊籬落[6]・天涯亭過客[17]・別是一般滋味在心頭[30]・繞屋梅華三十樹[7]・聽松[13]。

有了古今名家的印作這麼典雅的紋飾，金石印賞箋就有了漂亮的外表，不過那是著眼於裝飾的美感，與實用性能的關係不大，除了美觀以外，還希望它是一張適合書寫的紙。鑒於歷來粉箋、蠟箋通常塗佈層厚重，原紙只爲承載此塗佈層，甚至與書寫墨跡毫無相干，塗佈層經時又易於斑剝脫落，則粉弊墨渝慘不忍睹。因此，金石印賞箋的熟度在一、二分左右，使適於表現書法藝術，只薄塗一層，使不易龜裂或生摺痕，並控制金石印賞箋的塗佈厚度降低，又使原紙與塗佈層同時承載墨跡，增加其耐久與保存，此外，調整紙地與紋飾之吸墨速度，使之儘量接近，避免紋飾影響墨跡，免除一般有紋飾加工紙之通病。至於紙地的顏色與紋飾互相搭配，雅致不突兀就好，倒是兩者使用的色料特別加以考究，務使紋飾與紙地的耐光性皆臻理想。

至於箋名金石印賞，竊以爲，可以從幾個面向來欣賞此箋紙：各金石名家的風格與特色；印稿的篆法與章法；優美雋永、滿富機趣的詞句；對篆字的辨讀、欣賞；紋飾與紙地色彩的協調；最後，是在此箋上表現的書法作品。如果說這樣的紙張可以讓書寫者覺得下筆操控容易，筆墨的表現精緻，觀者從中更可以領略中國書法與紙張之間相得益彰的美感，那就是做這張金石印賞箋最大的收穫了。

雲心著安處[30]・暫止便去[16]。

澄心堂王國財精製[45]。

知我者希[24]・願在木而爲桐[35]・生涯一片青山[12]。
此中有真意[18]・天道忌盈人貴知足[12]・難得糊塗[30]・越不聰明越快活[30]。
苦被微官縛低頭愧野人[30]・漸喜交游絕幽居不用名[35]・振衣千仞岡濯足萬里流[3]・聊娛[25]。
茶熟香溫且自看[4]・墨意靜有琴聲存[30]・片雲未識我心閒[16]・明月聊隨屋角方[30]・本無[39]。
雲山何處訪桃源[30]?・托興每不淺[30]。十年一覺[39]・尋思百計不如閒[17]。
望雲慚高鳥臨水愧游魚[30]・香風有鄰[15]・無多酌我[12]。
萬里[39]・野雲[7]・風景這邊獨好[42]・與誰共坐明月清風我[30]。
甘泉[9]・雲煙[39]・杏華春雨江南[41]・陽春白雪[17]・閒雲萬里[13]。

金石方寸藏乾坤，印賞名家羅古今，文采刻劃俱儒雅，華箋集成更丰神。

永和九年歲在癸丑暮春之初會于會稽山陰之蘭亭脩

禊事也羣賢畢至少長咸集

此地有崇山峻領茂林脩竹又有清流激湍映帶左右引以為流觴曲水列坐其次

雖無絲竹管弦之盛一觴一詠亦足以暢敘幽情是日也天朗氣清惠風和暢仰觀

宇宙之大俯察品類之盛所以遊目騁懷足以極視聽之娛信可樂也夫人之相

與俯仰一世或取諸懷抱悟言一室之內或因寄所託放浪形骸之外雖趣舍

萬殊靜躁不同當其欣於所遇暫得於己快然自足不知老之將至及其所之

既倦情隨事遷感慨係之矣向之所欣俛仰之間以為陳迹猶不能不以之興懷況

脩短隨化終期於盡古人云死生亦大矣豈不痛哉每攬昔人興感之由若合

一契未嘗不臨文嗟悼不能喻之於懷固知一死生為虛誕齊彭殤為妄作後

之視今亦由今之視昔悲夫故列敘時人錄其所述雖世殊事異所以興懷其致

一也後之攬者亦將有感於斯文

晉王羲之以蘭亭集序為千古第一行書字片紙玉唐之盛珍寶至今已失者惟廣世南褚遂良歐陽詢書刻之唐武蘭亭流傳最廣但至元氣罕矣趙松雪曾寫數百本遂唐入晉之譽唯已矣原作筆勢翩飛神韻蓋唐楷既成無範後學者雖點書凝練綿字則如絲書神筆之韻盈於不存於後生宣紙漸為士人習用紙工提簡右軍將軍飄雲游龍之筆遂至襄減矣玉圉財金石印賞箋精工鑿石能畢硯行筆纖毫之跡每墨摻水淡之處放筆而書當得晉人筆紙相稱之勝乙酉清明書於詩硯齋明窗下侯吉諒

西元二千零壹年始用王國財先精製箋紙張真歡喜讚歎
其質性之無與倫比也自來善書畫者莫不覓求好紙所
謂若得片楮莫不珍若球璧常人我渚佳善書畫如此書
書家尋訪好紙亦復如是余何其有幸常得國財先
製紙並切磋手工紙興書畫之種種知識書畫固有
進境於紙品體會亦深去歲與國財先同掛名為
寫山林圖記屢囑以詩記拙勉力應命而數年間用紙
之心得意自成句於無意之中送春以來多見晴陽一掃
寒儒困通錄一道並記因緣 二○○五年三月 侯吉諒 [印] [印]

硬黃紙
硬黃紙傳盛唐風　科技新造徽舊工興　東澄寫
濃淡墨葉花嫩兩後含

金銀羅紋
金銀羅紋玉含煙筆精墨妙　現毫顛澄心堂紙
今勝昔元章嘆服蘇髯再美次
何如似美人顏朕朕風姿

金銀宣
金宣銀宣細滑織錦流光善色　如是君問此否

硃青紙
藍染硃青深如夢　古今紙乙曾技窮氧化還原
開新洛華巖均入纖維中

蟬衣箋
紙名蟬衣薄如紗冰肌玉膚比新花輕妝金銀
雲母絹洛神出水艷晚霞

金花五色紙
金花散聚閃流光五色黑彩競時牧紙品至此
太精良如何書貴思量

流沙箋
流色綺麗憂老非花沙溪雲光霞中霞彩墨相生
又相發箋上風華書外書

仿宋羅紋
山水逼真花鳥神采人筆墨逼凡真文房最是
紙鼎盛羅紋仿作追前人

椿皮紙
椿皮纖維散如麻細揀樹皮白淨沙紙萬透光
御壓翻愛墨星彩顏風華
柔樹斑點入雁皮繁星散布列天穹紙色徽黃

如寬雲粉箋
金泥作墨喜洋洋圓花繁簇樂未央艷麗不妨
古希品紅藍紫綠又橙黃

雁皮宣
雁皮細膩又顯質堪此二八美嬌膚乙楷澄墨
皆月如筆墨調情不唐突

三椏紙
作仿古典雅更勝漬金紙
昔種三椏歡十株圓財造紙竟如是受墨呈色
皆古穆料精工良舊紙無

金沙塵紙
金粉飄浮如塵塵樹皮混將作斑沙新款金泥書經
深藍憂憂歡硃青重色添新款金泥書經

紫箋
每憂品慧心妙手只二家

流彩油光
流彩油光雨後虹幻炫麗色似驚鴻顏料雲居
水上飄潊印紙箋神如風

銀宣
銀宣如霧罩山閒墨沉若夢龍秋霜繁華
紙色寫叙寅繪書難言題瑞章

泠金宣
泠色似雪閃幽光濃墨重染臨參陽山水寫意
荷色筆精繪細書興酣暢

泠金宣
光潊絹澤潤女綵明白方正舒卷直積翠流光
墨痕霧春色秋景詩書時

絹澤紙

泠金羅紋
泠金幽光遠香霧羅紋箋深夏銷魂洽

木棉宣
紅花瓷時白紫居疑是春深見飄雪水墨
輕柔霧中看春風猶吹料峭寒

絲絮紙
晶瑩絲絮飛星光雪原清曠早凝霜色墨
淋漓渗透快猶如夏雨過驚雷

灑金箋
紅桃綠柳白杏花宜將濃墨寫書洽金點
鷗襯雲漢裡星河爭聲更喧嘩

五色雲龍紙
五色彩箋艷勝花雲狀瑞更繁華硯光

蠟箋
蠟箋滑春水筆墨輕馳洽書象

梅花玉版箋
梅花如雪紙如玉繁枝寨慈開天地蠟箋

梅花箋
光滑輕春風裏紅柳綠需墨濃

硬黃紙

硬黃紙傳盛唐風，科技新造傲舊工；興來潑寫濃淡墨，葉老花嫩兩從容。

金銀羅紋

金銀羅紋玉含煙，筆精墨妙現毫顛；澄心堂紙今勝昔，元章嘆服蘇髯羨。

註：甲申夏與國財兄遍遊台島，為寫山林圖記，囑以詩記遊，歷秋而冬，畫興大佳，唯文思闕如；臘八前三日，寒流驟來，
文思亦發，連作二十二首，仍未稍歇，復詩金銀羅紋以貺，前人愛紙，當以米芾蘇軾為最，若見國財紙，亦必珍奇。

金銀宣

金宣銀宣細滑絲，織錦流光差如是；若問此紙何所似，美人顧盼臨風姿。

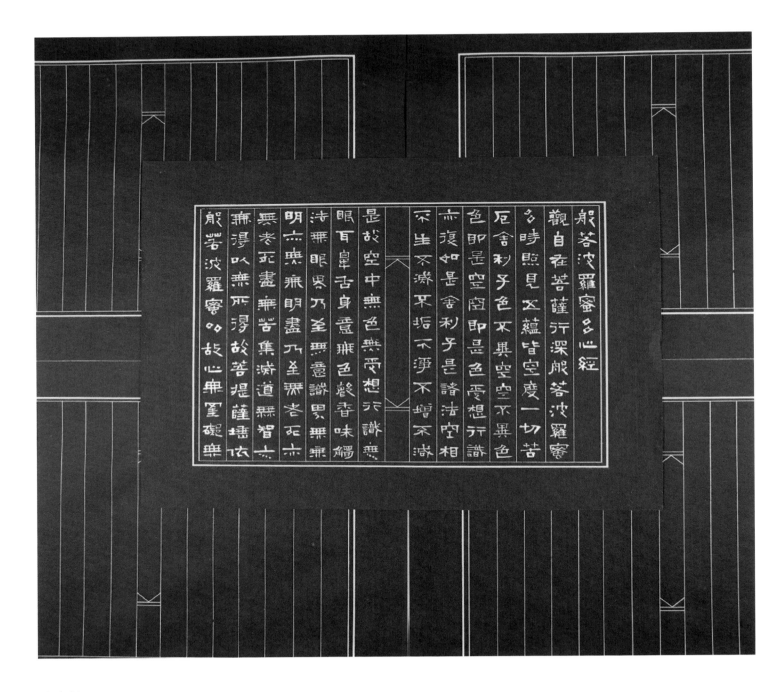

磁青紙

藍染磁青深如夢，古今紙工曾技窮；氧化還原開新法，華嚴均入纖維中。

註：上圖中為李蕭錕教授以泥金寫心經局部

蟬衣箋

紙名蟬衣薄如紗，冰肌玉膚比新花；輕妝金銀雲母絹，洛神出水艷晚霞。

金花五色紙

金花散聚閃流光，五色異彩競時妝；紙品至此太精良，如何書畫費思量。

流沙箋（之一）

流色綺麗花非花，沙漠雲光霞中霞；彩墨相生又相發，箋上風華畫外畫。

149

仿宋羅紋

山水通靈花鳥神，宋人筆墨逼天真；文房最是紙鼎盛，羅紋仿作追前人。

楮皮紙

硾練纖維散如麻，細揀樹皮白淨沙；紙薄透光卻堅韌，受墨呈彩顯風華。

151

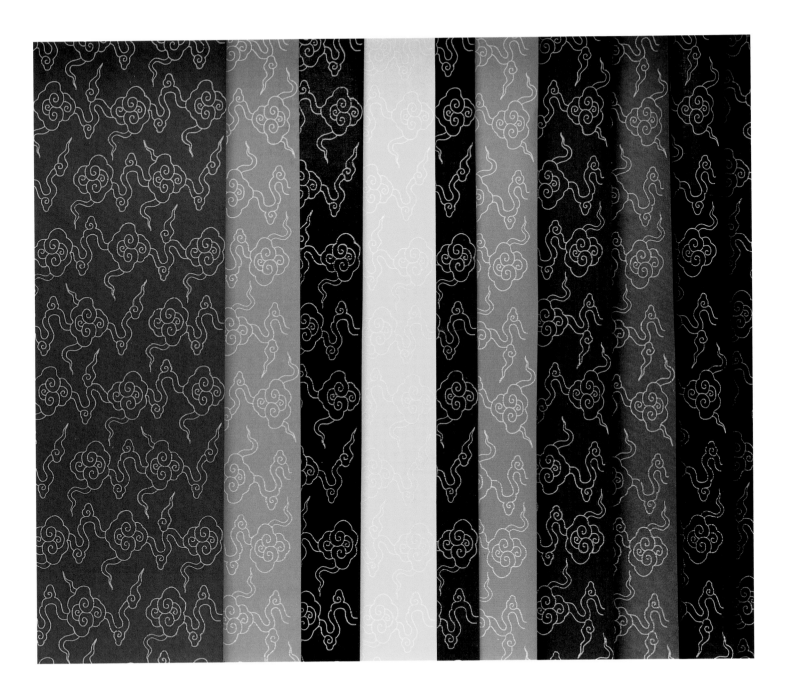

如意雲粉箋

金泥作墨喜洋洋，團花緊簇樂未央；艷麗不妨古紙品，紅藍紫綠又橙黃。

雁皮宣

雁皮細膩又緊實，堪比二八美嬌膚；工楷潑墨皆自如，筆墨調情不唐突。

153

桑斑雁皮

桑樹斑點入雁皮，繁星散布列天宇；紙色微黃作仿古，典雅更勝灑金紙。

三椏紙

昔種三椏數十株，國財造紙竟如是；受墨呈色皆古穆，料精工良舊紙無。

155

金沙塵紙

金粉飄浮如飛塵，樹皮混漿作斑沙，此紙古來無是品，慧心妙手只一家。

紫箋

深藍憂愁紫幽歡，磁青重色添新款；金泥書經又畫佛，色空兩忘出塵凡。

157

流沙箋(之二)

流彩油光雨後虹，幻炫麗色似驚鴻，顏料飛雲水上飄，染印紙箋神如風。

冷金宣

冷金似雪閃幽光，濃墨重染照冬陽；山水寫意荷工筆，精繪細畫興酣暢。

銀宣

銀宣如霧罩山崗，墨沉若夢籠秋霜；繁華紙色寫寂寞，繪畫難言題詩章。

絹澤紙

光潔絹澤潤如絲，明白方正舒卷直；積翠流光墨痕處，春光秋景詩畫時。

冷金羅紋

冷金幽光透香霧，羅紋簾深更銷魂；冷金羅紋古香豔，直破寒冬不忍春。

絲 絮 紙

晶瑩絲絮飛星光，雪原清曠早凝霜；色墨輕柔霧中看，春風猶吹料峭寒。

木棉宣

紅花落時白絮飛，疑是深春見飄雪；水墨淋漓滲透快，猶如夏雨遇驚雷。

灑金箋

紅桃綠柳白杏花，宜將濃墨寫書法，金點繁複雲漢裡，星河無聲更喧嘩。

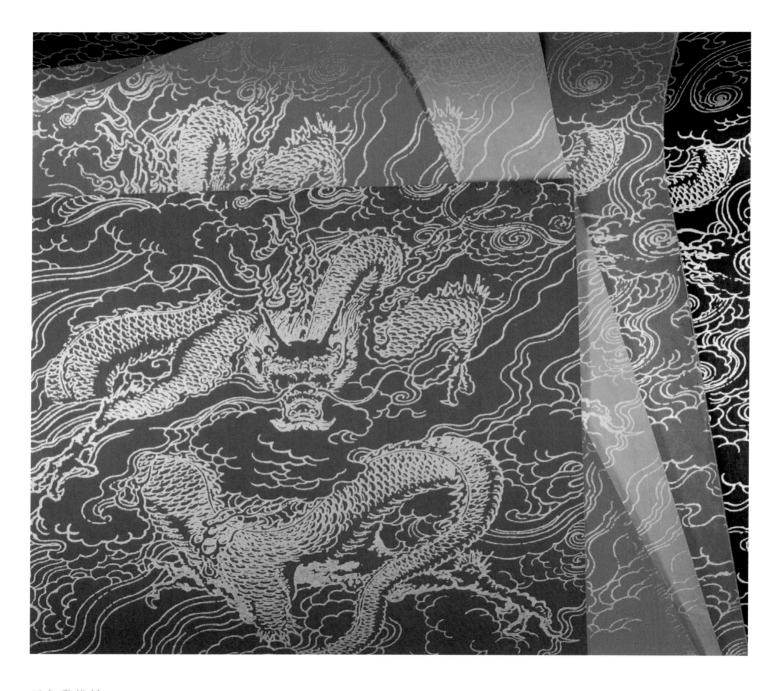

五色雲龍紙

五色彩箋艷勝花，雲龍獻瑞更繁華；砑光蠟箋滑春水，筆墨輕馳誇書家。

梅花玉版箋

梅花如雪紙如玉，繁枝密蕊開天地；蠟箋光滑輕春風，桃紅柳綠需墨濃。

167

國家圖書館出版品預行編目資料

台灣山林行旅：圖記林業試驗所研究中心植物
　圖書畫集/王國財, 侯吉諒. 著 --初版.--
　臺北市：農委會林試所, 民94
　　面；　公分

　ISBN 986-00-1190-7(精裝)

　1. 書畫 - 作品集

941.6　　　　　　　　　　　94008924

台灣山林行旅

圖記林業試驗所研究中心植物園書畫集

發 行 人／　金恒鑣

著　　　者／　王國財・侯吉諒

攝　　　影／　袁黃駿(造紙部份)

美 術 編 輯／　財團法人台北市私立勝利身心障礙潛能發展中心

執 行 編 輯／　許明峰・曹惠青

責 任 編 輯／　曹惠青・鄭保祿

出 版 單 位／　行政院農業委員會林業試驗所

　　　　　　　　100台北市中正區南海路53號

　　　　　　　　電話 02-2303-9978

　　　　　　　　傳真 02-2314-2234

　　　　　　　　全球資訊網網址 http://www.tfri.gov.tw

印　　　刷／　財團法人台北市私立勝利身心障礙潛能發展中心 02-23258576

出 版 年 月／　2005年5月

版　　　次／　初版

工 本 費／　新台幣300元

展 售 處／　三民書局：100台北市重慶南路一段61號 02-23617511

　　　　　　　　　　104台北市復興北路386號 02-25006600

　　　　　　　國家書坊台視總店：105台北市八德路三段10號 02-25781515

　　　　　　　五南文化廣場：400台中市中山路六號 04-22260330

　　　　　　　新進圖書廣場：500彰化市中正路二段五號 04-7252792

　　　　　　　青年書局：802高雄市青年一路141號 07-3324910

ISBN：986-00-1190-7

GPN：1009401457